設計的美好關係

BEAUTIFUL
TOUCH
of DESIGN

60座書席設計解剖書

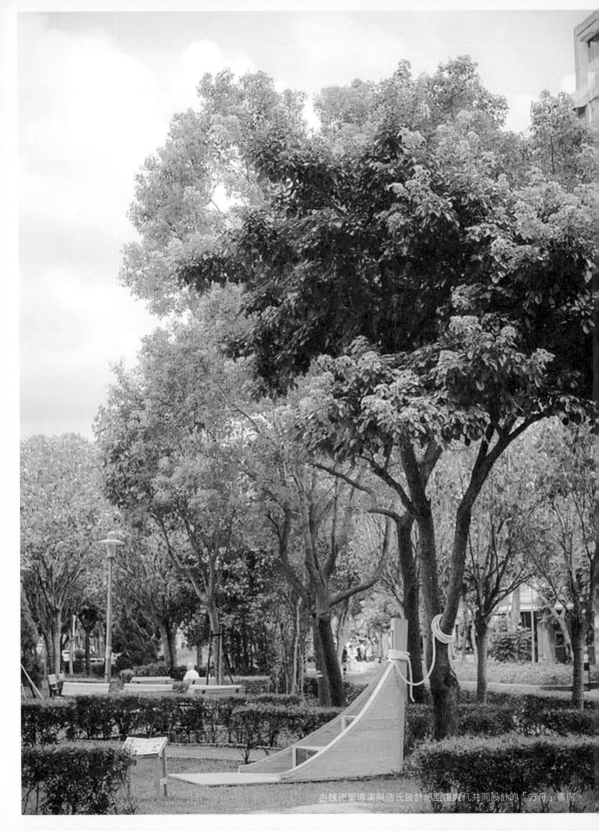

由魏德聖導演與浩氏設計總監楊凡共同設計的「方舟」書席。

書寫城市的
美好風景

這是一件很小的事。

只是在一個小小公園的小小角落放上一個可以讓人休息閱讀的小設計而已。但是經過一群喜歡小題大作的藝術家合作，讓這一個一個小小的角落舒緩了城市的繁忙、降低了城市的喧囂……

這個城市會呼吸了……有比這更大的成就嗎？

看著自己的書屋概念，落實成完美的設計在公園角落，我頭腦裡常有畫面……公園的樹木、花草陪著一個沮喪的業務員坐在這美好角落……大肚子的小媽媽散步到這美好的角落和肚子裡的孩子說故事……放學的孩子們跑來這美好的角落閱讀、聊天……偷偷戀愛的少男少女在這美好的角落假裝看書、偷看彼此……這真是這城市最需要的美好風景！

這是一件很大的事。

我們一起在創造時代的美好關係。

蒲公英

年紀到了 40 歲，就自然的會常說小時候。或許是越來越清楚，簡單的美好只會存在現實中，不經意踏過的縫隙中，所以懷念起兒時活在縫隙中的自在美好。

小時候，住在天母，到處都是綠地、到處都可以追逐、到處都可以想像成自己的。那時，有多少株車前草被踏過？那時，有多少朵蒲公英被吹散？

小時候，沒有想過，長大後，要特別去運動公園找草地，要特別去森林公園感受綠意。現在，離這種簡單美好的最近距離，就是書桌上，一位花藝大師送我的瓶子草。綠、自然、美好，就像是真、善、美一樣，有著必然的連結。

小時候的自在，被長大後的現實剝離。與人的距離也自然的越來越遠。甚至會刻意的不去相信簡單的美好還存在的……忘了，兒時吹散蒲公英的興奮，只記得，蒲公英會引發過敏……

第一次被邀請來做蒲公英書席的時候，滿心的抗拒，因為心中覺得，這類的「白癡」型公益活動，只是硬要在不可避免的現實中開一條縫。可能是內心，還是相信，有一些美好還可能存在。可能是內心，還是想要，稍微對現實做出一些對抗。所以，還是答應，也真的用了一些心思。但，是否真的有創造出「美好」？這我還是心存懷疑。這個叫做「美好關係」，但，種子，是否有隨風散播？是否有停留在路過書席的過客身上？還是現實已經過於強大，無法改變？這些問題我都沒有答案。唯一可以確定的是，在 40 歲後，我有為了找回小時候的美好，而努力過。

或許，這才是蒲公英書席的真正意義。讓一些還記得、還相信、小時候美好的成年人，有個向現實挑戰的理由。或許，這才是我與美好關係最近的距離。

我公司旁邊的書席，很久沒有動靜了。大家還是習慣，坐在板凳上，滑手機。但沒有關係，或許，當時候到時，當你也想要在現實水泥中找到一條綠意的裂縫時，會記起，小時候，似乎有一群人，也做過這一件蠢事。而因為有我們這些人的蠢，才會讓你有多一些的勇氣，也做一次蠢事。

沒有多想、沒有回報的蠢事，就是小時候的自然與美好。

小時候，我沒有想過長大後會這麼的想念小時候。

～上海開會路上隨筆

序 3

一朵花就能感動人
一朵花就能建立一個美好關係

從送花小弟開始就知道傳遞情感是最幸福的人。我們希望能將美好帶到每個人的日常生活中，人與人之間、人與物之間、人與自然之間，當我們觸目所及、創作思維都是美好，我們所建立起來的就是美好關係，希望能夠藉由這一次次的事件讓《美好關係傳出去》，2017我們開始以行旅結合「大隱於市的美好關係—士東市場改造計畫、城市中的森林公車」開啟一連串傳遞美好關係的行動。

起源就從行旅中的一堂花藝課開始，我們選擇了傳統市場。如果當一個賣豬肉的攤位每天在攤位上都插著一朵玫瑰花，那麼這代表著什麼呢？（英國國際新聞媒體 BBC 採訪）當你有一天搭上了一輛滿載著台灣當地植物花草的「森林公車」從天母到汐止行經士東市場、天母棒球場、台北市立美術館、晴光市場、行天宮、饒河夜市、南港科學園區…等。只因為一朵花這座城市已經不一樣了。用大自然的美，轉換各種形式送進大家的日常生活中，從傳統的士東市場攤位改造到在綠植叢生的車廂空間。拋磚引玉，每個人都是創作的一部份，讓不同的我們互相激盪，述說一個個美好關係的故事。

陳文茜說：不管你是誰？蹲下來，做，就對了。「改變，一點一滴的累積，只要有心人，就可以完成一些夢。」

每一個人都應該對自我有要求 希望更向上，正因為士東市場攤位老闆們的自覺，不管你何時再去逛它，相信美好關係已經傳遞下去了。2018 集結更大能量，「美好關係2 公園書席計畫」因一個小小設計是否可改變城市中公園綠地？我們從張清平老師台中的樂樂書屋，啟發了交換書的概念，到今年 2019 我們從台灣開始，集結了超過上百位設計師及各界菁英及企業

家們，共同完成 60 個書席。這股正面的能量美好關係，就如蒲公英一樣持續擴散，進而發願 100 億個美好，而我相信這夢想終將實現。記得花東的行旅途中，讓我最深刻的一句話，是在台東公東高工的捐書活動上，台東縣長夫人陳怡燕說了：你們知道天堂裡住著最多的是什麼人嗎？是傻瓜。

最後我想說也想感謝的，最起初這個活動展開時，就加入支持和幫助相信美好關係的所有朋友們，以及我第一時間邀請的好友陳文茜，她二話不說地就在文茜世界週報，將美好關係這個活動傳了出去，我當時就問她，你為什麼信任我呢？她說相信一個人會損失什麼呢？

從她的這句話，更看見我們身邊周遭，總有人會支持你相信你幫助你的所有夥伴朋友家人，再次的謝謝你們！因為有你們這世界才能有更多樂觀正面的夢想進行著。

當你信任彼此，美好的事物就會誕生，這就是生命。

起心動念
期盼美好

世界上每座城市鄰里，都擁有多處可以自由走動，且常態生活之空間場域。

他們以社區互動作為鄰里關係之要素；以自身參與其中的方式，為人生傳記留下生活痕跡。這些關係也牽動著人與人之間誠摯濃厚的情誼，同時也豐富區域風格化之鄰里樣貌，接連演繹出別具特色的地方生活系統。在這些強大族群與不同地方的文化習慣之下，形成截然不同的生活符號。所以，要瞭解一個地方的民族飲食生活，就先去當地的傳統市場走走。那麼要看一個在地環境的人文素養，應該去當地區域公園看看。

在先前士東市場的改造計畫，代表的不只是視覺美感與攤位外觀變化，還有更多美好關係衍生而出。活動前一次次的市場改造說明會，過程中攤商逐一將攤位託付給美好團隊參與改變。設計師親自參與討論、動手改造，那不僅是『之前』與『之後』帶來的視覺震撼，更是在有限資源與時間把控下，美學即生活的具體實踐。回到源頭，這一切都是選擇了『相信』，從不熟識到互相信任利他奉獻。

從第一季的市場變身之後，迴響超乎想像。經由環境自身的力量，也勾起社會菁英與社區民眾的認同，希望美好關係的團隊能再接再厲，替我們身處的環境帶來更多正能量。而另一面，相對團隊也有更高的期許，是不是能突破原有成果也是一個難關。最後在一次又一次的討論，碰撞出一個非常有感的美好計畫…『蒲公英書席』。概念之初是想改變台灣公園，避免種植的樹或公用設備，都長的一樣的窘況。

由於城市發展與在地社會日常之生活服務產業有著密不可分之處，在區域社會日常供需的自然發展下，有計畫性結合兩者之間的關連性。很多人會

聽到捐書就一窩蜂為捐書而來，甚至邀企業大量饋贈書本，但，捐書交換的想法不是這樣，是希望一人一到五本，推薦感動自己的那本書、或因書而改變自己的那本，寫上推薦文、簽上姓名，交換書席裡別人推薦的書。概念是透過『書』的傳遞改變分享關係的性質，藉由放置書的書席設置、書與書之間的推薦與交換，喚起民眾對於閱讀知識美的認同與興趣，進而關注到公園現況設計的問題。最終，常民自然而然地開始關注，並著手參與改變公園綠地的型態脈絡，猶如蒲公英一般自然擴散。達到以「閱讀」看見自身改變的力量，體會小小變化也能影響你我世界。

最後，感謝兩岸三地的大腕設計師、企業家以及一路選擇相信的美好伙伴。努力為了將『美』帶入生活中，共同參與並見證了這場美好關係的撞擊與沉澱。美不是高高在上的、不是虛幻的，美是自然、美是生活、美其實就在我們市井的人情之中。透過人與人、人與環境之間的城市行旅，為身處在當下的人們留下了心靈與美學的深層體驗。期盼為華人世界留下了美好的生活典範，讓善念的種子在許多人心中播下且發芽，喚醒那遺忘許久的美好關係。

目錄 Contents

Chapter 1

美好關係傳出去─
從一己之力，到眾人之力

Chapter 2

社會設計思考法則─
透過多數人參與，帶出正面能量

台中‧台東‧台南‧宜蘭‧花蓮

廣州・北京

Chapter

4

擴散地方創生效應－
兩岸三地，名人響應拋磚引玉

Chapter

1 美好關係傳出去－
從一己之力，到眾人之力

- 士東市場改造　引起廣大迴響，帶來滿滿感動
- 美好關係緣起　一切以「美」為出發點
- 美好關係行旅　深度體驗，由五感開始

美好關係怎麼來？
集結一群傻子，讓美好與生活發生關係

整輯撰文 | 郭俠邑

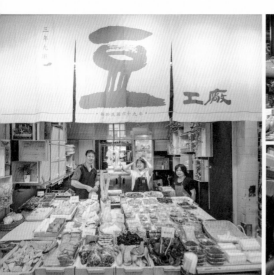

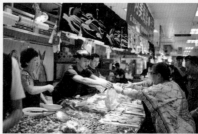

士東市場改造　引起廣大迴響，帶來滿滿感動

2017 年，台北天母士東市場的改造，有別以往的攤位設計，一改人們對傳統市場的舊印象，改造後新形象引發各大媒體報導與網路傳播分享，頻頻獲更兩岸的諸多關注與迴響。而推動士東市場改造的幕後推手，正是一群發願要把「美好關係」推向全台灣每個角落的『美好關係團隊』，這個團隊於 2017 年 5 月 19 到 22 日，集結兩岸三地的設計師與企業家，一起在台灣這塊美麗的寶島，一同參與了一場美好關係的行旅活動，旅行中所帶來的美好撞擊，使得美好的人、事、物蔓延開展後，所帶給每個人心中那滿滿的感動。

美好關係團隊喊出口號：「美好關係傳出去！」唯有每個人都起而行，讓正能量開始良好的循環才能發酵。

因此，2018 年美好關係以「蒲公英書席計畫」作為開始，同樣號召兩岸三地的設計師與各界名人，在台北與台中…等社區綠地公園內，設計最美的公園書席，透過美好書籍交換，將書香傳出去，交換著每個人心中的善意，擴散美好關係的效應。

很多人都在好奇，究竟「美好關係」是怎麼來的？
其實，就是一群勇於追夢，堅持、認真、義無反顧，且相信以一己之力，
可以改變世界，想使「美好」與「生活」發生關係！
於是，新傻力就此誕生！

美好關係的緣起　一切以「美」為出發點

之前，總對 CNFlower 西恩花藝總監凌老師辦了好幾次「跟著花開去旅行」的主題活動，留下美好的畫面，那時我跟他並不認識。直到 2015 年 12 月的台灣室協 TnAID 會員大會，因緣機會下一群設計師好友們聚集在會場外廊道聊天時，剛好凌宗湧也參與其中，當時大夥就聊到有沒有可能跟著他一起「跟著花開去旅行」，他說好，但他覺得一群男設計師一起去旅行，應該做更酷、更不一樣的事，而不只是跟著花開去旅行。

之後，計劃「一群男設計師一起去旅

行，可以有些作為，可能很單純，然後發生很有趣、很有意義」的這件事，一直放在我心裡很久、很久。直到某天，我靜下心來擬定一份名為：「上山捻花惹草—台灣之美」的活動計劃書，一切以「美」為出發點：台灣的大自然之美、生活品味之美、設計和創意之美、家人朋友團隊情感之美，藉以喚醒一種認同、一種記憶。而透過這個活動，一群設計師一起上山做景觀的空間設計裝置，以做地景的概念，留一點東西在那邊、走了就不見了，多酷的一件事。

因為，我們一致認同要 ---- 愛這片土地！

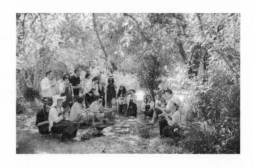

從台灣，到兩岸三地的共同參與

擬定好「上山捻花惹草—台灣之美」這份活動計劃書後，就一直放著，晾在一邊。直到參與了「ADCC中國陳設委員會」於2016年來台灣宜蘭舉辦的一場大陸與台灣的兩岸設計師交流旅行，我因此遇到了劉會長，聊起這份計劃時給予相當多建設性意見。而參與協助中國陳設委員會來台舉辦的這場「民國往事」行旅計劃，也讓我之前只有邀請台灣本地的設計師，擴大到邀請兩岸三地設計師們的共同參與。

於是，2016年3月15日，我與凌老師、劉會長舉行了第一次的會議，聆聽我擬定的上山捻花惹草提案，並定下：愛台灣、輕旅行、上山；生命學、驗證、環境倫理、社會設計、在地創生等關鍵點；以共同發起人稱號、責任分工；每週開會討論與安排。

開完會議後，我們三人回到各自工作崗位，慢慢沈澱、過濾，在過濾的過程中，我看到士東市場改造、圓環市場拆遷成博物館卻又拆掉成公園，以及永樂市場重建、台北申請設計之都時所做的100個招牌設計與某知名家具賣場所做的改造市場等新聞及廣告。我就反思，這些設計團隊也很強、政府也有心要做事，能不能再更好一點。

會不會是我們太自以為是了？
當招牌被改變時，就表示有內涵了嗎？
當一個城市做了這麼多硬體建設時，
就表示有文化了嗎？

因此，當 2016 年 3 月 26 日，我、凌老師、劉會長與新加入的朱老師，舉行第二次會議時，大家像是有默契般的，認為台灣這塊土地有很多很美的地方，尤其是人情味。於是又有一個共識，一小群人在山上發生小事情，但台灣民眾無感。而與其在山上發生這麼美的事情，卻不被大眾所知，哪麼！有沒有可能這麼美的事情，是可以發生在我們的城市環境中？而有機會讓台灣民眾也參與其中！有這樣的念頭之後，我們更認定要做這件事。只是這樣致力將美好的人事物，發生於我們周遭環境中的善意之美，要做多久？是只做這一次？還是每年都做？做在城市鬧區？做在山上？還是做在海邊？

帶著這些問題，我們又各自回到工作崗位，慢慢沈澱、過濾⋯⋯。

隨著第三、四、五⋯⋯越來越多次、越來越多人加入的會議中，2016 年 7 月 20 日確定以「美好關係」做為活動的名稱，由 CNFlower 西恩花藝總監凌宗湧、Meissen 上海董事長葉佳琪、暄品設計

總監朱柏仰與我，做為共同發起人；樸映建築童立姍為副執行長兼財務長。宗旨為：以一己之力改變周遭環境，起身行動讓台灣更美好！

這期間，我因兼任台灣中原大學設計學院助理教授，導入課程實作訓練，就請學生們做了幾個市場調查，找了幾個國外成功的市場案例，但其實「改造」也不一定都是對的，後續的效應能自然延續發揮效應，才是重點。更在學期末，以「如何在商業空間（移動性的商業空間）發生美好關係？」做為學生的作業報告題目，並邀請中興巴士董事長呂奇龍與設計師好友楊竣淞、陳正晨及張道本系主任擔任評審委員，獲得前三名的頒發獎學金，更有機會得以真的實現課堂作業。透過與學生的教學相長，2017美好關係的「森林巴士」的概念，就是延伸來自第一名的分享公車與第二名的森林公車。

創意，有時看似靈光乍現，但其實是需要平常

對任何你有興趣之事的觀察、累積，然後在適當的時機，才會得以激發而出，進而有機會落實、被看到。

啟動第一次的活動，
2017 美好關係初登場

一份善意的影響力，能有多廣多深？
一個念頭的力量，有多大？

幾個有夢想的人，個個是一方之霸，卻紛紛放下了自己的光環，把自己工作與人生的日常擺在一邊，想著「台灣最美的風景是人」，如何把這最美的風景，跨界傳播得更遠，飛過海峽、飛越山巔，帶到每一寸土地，帶到每一陣風，再回到市井中，深入到兩岸三地每一個人的心中。

把「美好」跟生活發生「關係」，全力投入打造一個「美好關係」的深入體驗。
我們起身動念變化身處的環境，以行動播種期待美的結果。2017 美好關係，選擇從「改變傳統市場」開始，突破攤商和顧客的認知關係，建構出全新的美好。

讓真實與信任，藉由美好關係，傳散為城市一片片動人的風景。拋磚引玉，激盪出生命體的美麗，這就是我們的想望，就是屬於你我之間的美好關係。

於是一個拉一個，兩岸三地的大腕設計師與企業家，一個個都在搞不清楚狀況之下，參加了這場美好關係的撞擊與沉澱。許多在各自領域的菁英，一直都不容易在自身的產業中感受到太多的美好關係，彷彿心裏有一個聲音，告訴自己需要去尋找那封存已久的記憶，於是這一次，每個人都跨界了，算是互相之間都跨得最遠的一個，彼此認識了好多精彩的人，也收到了最強的震撼力，那力道以一種無聲而強力的方式在敲打著生命的慣性，扭轉每個人的視角。

美好關係行旅概述　深度體驗，由五感開始

2017 年 5 月 19 日到 22 日，在我們再熟悉不過的台灣、大陸與香港，兩岸三地的設計師與企業家一同參與了這場美好關係的撞擊與沉澱。善念的種子在許多人心中播下且發芽，喚醒了我們遺忘許久的美好。透過士東市場與森林公車的改造，為台北創造了關係的美好典範，透過台灣行旅為自己留下了心靈與美學的深層體驗。

並感謝一開始就選擇「相信」的媒體人陳文茜、美學大師蔣勳、旅行藝術家蕭青陽、商周集團執行長王文靜、米其林主廚江振誠，國際中文版 GQ 總編輯杜祖業、台北 W 飯店副總林芸慧、美好公關陳祖平與林育萱、TED Taipei 共同創辦人許毓仁、不老部落創辦人潘今晟、福容大飯店廚藝總監－國宴主廚阿基師、台北市政府產業發展局及市場處、台北 101、技嘉教育基金會、Vespa、曼秀雷敦、奧迪北區總代理、台灣哈雷總代理太古鼎翰，鼎運旅遊、中興巴士集團、永興家具事業、青木堂、魯班學堂…等單位及企業的熱情響應。

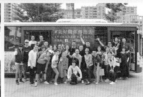

2017 美好關係行旅團員伙伴

大陸	
陳耀光	典尚建築裝飾創意總監
楊邦勝	YAC 楊邦勝酒店設計總監
胡曉鶯	克而瑞樂葦創始人 / 總經理
金 捷	合藝建築設計執行董事
張 銘	吉博力中國區銷售總經理
董 建	董建環境藝術設計事務所創始人 / 總監
桑 林	大連伯為首席設計師
呂姍姍	長堤空間視覺總經理
黃傳軍	江蘇希諾實業集團創始人 / 董事長
張碧峰	江蘇希諾實業集團創始人 / 總經理
陳增華	禾邑精造創始人 / 總經理
金思媛	黃蕙玲服裝設計師

香港	
陳德堅	德堅設計創辦人

台灣	
凌宗湧	CNFlower 西恩花藝創始人 / 總監
郭俠邑	青埕建築整合設計創始人 / 總監
葉佳琪	梅森上海時尚之家董事長
朱柏仰	暄品設計創始人 / 總監
利旭恆	北京古魯奇建築創始人 / 總監

張清平	天坊室內計劃創始人 / 總監
孫建亞	亞邑設計創始人 / 總監
石恬華	前摩根資產管理台灣區董事長
葉武東	永興家具集團執行長
黃蕙玲	黃蕙玲服裝設計創始人 / 總監
馬士喬	黃蕙玲服裝設計師
方欽正	法國納索建築設計事務所總監合夥人
江皓千	真工設計創始人 / 總監
謝翰林	大翰開發股份有限公司董事長
李沅澄	長堤空間文化推廣主任
鐘尉嘉	尼賀創意整合行銷創始人 / 總經理
蕭青陽	蕭大俠設計總監
馬孟明	技嘉科技資深副總裁
虞國綸	格綸設計創始人 / 總監
許家慈	寬居空間設計創始人 / 總監
劉貴美	天睿設計創始人 / 總監
楊書林	天涵設計創始人 / 總監
陳秉信	樸映建築設計創始人 / 總監
林政緯	大雄設計創始人 / 總監
唐忠漢	近境制作設計創始人 / 總監

表／美好關係　提供

第一天 │ 2017.05.19
卸甲歸零，喚醒人與感知的美好關係

活動開始的第一天，一群仍不相識的人被帶到了基隆海邊，在細雨中蒙著眼打鼓，好長一段時間停不下來的巨大聲響，似乎想在黑暗中敲醒我們的心，美好關係在這渾沌中開始慢慢具象化，在廟口前不專業的演出揭開了活動序曲也帶我們往自己的心靈裡深處走去。由台灣最具規模與專業的表演藝術團隊「九天」技藝團長許振榮教學指導，藉由擊鼓聲波的振盪共鳴、在面海對鼓鳴想中，喚醒「個人」對於「感」與「知」的能力，從重新審視、挑戰自己從而開始進而感知自然能量的流動，最後迸發出並沉浸於對自然萬物、對新生命那靜謐的敬意與感謝。

1

第二天 │ 2017.05.20
不老部落，延續與自然生態的美好關係

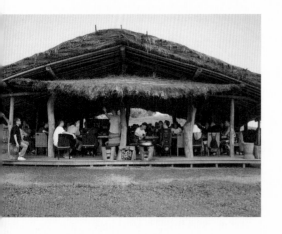

由開發感動的能力進而能夠體悟到美好關係中的更多面向、更多的可能。來到宜蘭的世外桃源，泰雅族的「不老部落」，聽創辦人潘今晟如何將環保、生態、原生的概念應用或體現在經營不老部落上，那是因為在乎原生部落傳統延續與自然生態發展的美好關係。

2

第三天 │ 2017.05.21
魚貨市場，海洋永續的美好關係

在北台灣最大的魚貨市場基隆崁仔頂漁市認識
海洋孕育的寶藏、在海洋大學「黃之暘」副教
授深夜演講之下了解海洋生態永續的美好關
係，並邀請台北 W 飯店紫艷中餐廳米其林主廚
鄔海明、台北 W 飯店行政主廚馬喬許 (Joshua
Marshall)、STAY 法式餐廳主廚皮耶利克‧馬立
荷 (Pierrick Maire)，一起採買魚貨，於下午教
導遠道而來的客人們如何享受烹飪樂趣；之間
安插於台北 W 飯店聆聽蔣勳分享人與人之間的
美學關係。

3

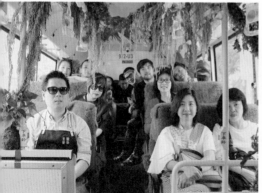

第四天 -1 ／ 2017.05.22
森林公車，傳遞植物與花藝的美好關係

花藝大師凌宗湧和旅行藝術家蕭青陽、中興巴士合作策畫並聯合設計的森林 203 號公車，穿梭於台北城市街頭，在「男孩的異想森林」為題的森林公車設計，以貼近大自然、增進與植物的美好關係，變換成城市裡走動的行動森林，路線從天母到汐止行經士東市場、天母棒球場、台北市立美術館、晴光市場、行天宮、饒河夜市、南港科學園區、經貿園區等，傳遞台灣植物與花藝的美好關係！

第四天 -2 ／ 2017.05.22
士東市場改造，展開在市場的美好關係

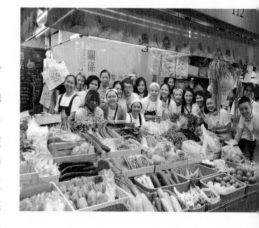

與巴士活動連結著的是城市與生產地之間的傳統市場，於美好關係的計畫裡扮演重要的地位。利用週一市場休市，由參與 2017 美好關係行旅的兩岸三地設計師與企業家的團員，搭配台灣在地設計師，以及中原大學商設系學生、公東高工家具木工科學生，以及 CNFlower 西恩花藝學員，共同配對一起走進士東市場，進行為期一天對市場的改造，為店家規劃和設計出最理想的工作環境和收納空間，展開在市場的美好關係。

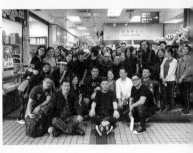

第五天／ 2017.05.23
辦桌，人情味料理的美好關係

台灣民俗「辦桌」筵席活動，可以追溯到清朝時期，當時只有富裕人家邀請廚師到家中做料理，許多著名台菜料理都源自於辦桌文化。這次請台灣名廚阿基師在士東市場透過辦桌的形式，讓來訪客人深刻了解到台灣流水席的辦桌文化於整體社會發展的關係，呈現共同分享的美好關係。

美好關係，是台灣根植的人文本源，是台灣這塊美好大地上人與人之間的關懷、人與人之間的信任，是自我侷限的捨離、自我執著的放下。

美，不僅僅只是視覺的享受，更是心靈愉悅的舒展。使信任由美好關係傳遞，真實的出現在人與人之間，使得城市中的每一隅都是動人的風景。拋磚引玉，激盪出生命體的美麗，這就是我們的想望，就是屬於你我間的美好關係。而這樣藉著號召多數人一同參與的「社會設計」活動，去創造無窮的美好關係、擴散美好關係的效應，讓美好關係如蒲公英般傳散出去。

Chapter

2

社會設計思考法則－
透過多數人參與，帶出正面能量

－建立活動操作架構　　連結個人與社會的力量
－地方創生設計重點　　掌握 3 大要素，讓正能量循環發酵
－社會設計案例解析　　1 天的士東市場改造計畫 × 2 家示範店

建立模組化架構
連結個人與社會的力量

撰文 | 郭俠邑

一個事件能夠成功，在籌組織所有的人事物都能到位的狀態下，成功的原因除了天時地利之外，相對於其他兩項，「人和」就佔了絕大的比重。美好關係在活動期間，對於人的組織與協調，用了極大的善意能量及手邊資源，透過一層層的抽絲剝繭，合適了所有相關參與人員，才能讓事件得以發生的較順利，甚至出乎意料的衍生許多美好循環。

此外，透過建立一個模組化的操作架構，連結個人行動與社會結構之間的關鍵性力量，足以產生極大的效應。例如美好關係活動的操作便是如此。

由「旅遊設計」串聯「地方城市」，自主性發展產生一個模組化的架構。

透過旅行，可以介入一個城市的發展、繁榮經濟；透過一股小小力量，帶一群人進入城市最在地之處，可以把城市鄰里之間的某一區塊繁榮起來。從 2017 美好關係的「士東市場改造」、到 2018 美好關係的「蒲公英書席」，以至於未來美好關係的任何活動計劃，甚至是其它社會、公共活動與計劃，都是可以透過這個架構，重新思考服務旅遊設計與地方城市發展策略。

美好關係活動操作架構一覽表

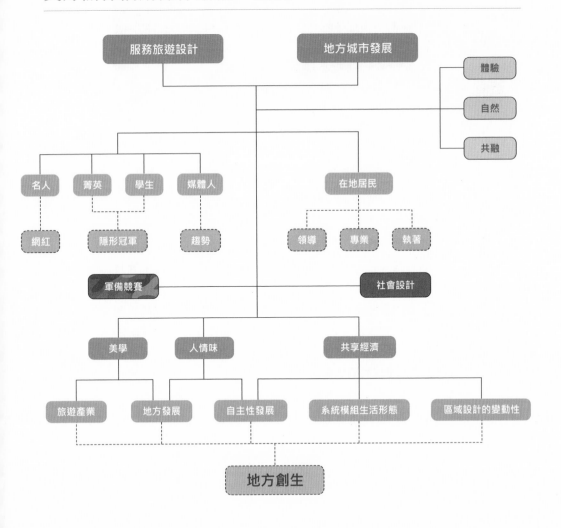

掌握社會設計 3 大重點　讓正能量循環發酵

重點 1 了解社會設計的基本條件

社會設計（Social Design）是期待與人發生關係，把設計介入人的生活，在生活當中皆能看見善意之美。因每個城市地方皆有其在地之特色。也因此，社會設計最基本的條件，就是找到其核心價值之處。在行使設計操作之時，將其概念落實在一個公眾的環境當中，推動其眾人可平等共享共好的環境，在設計操作上，不能有過度個人主義色彩的合眾概念操作形式，以合宜社會的思考邏輯、均衡地落實符合人性的解決方案並完成設計。在地方放入社會設計，以改善環境問題，進而延伸出地方創生（Placemaking）之效益。

社會設計，是大多數人可以共同參與的一個過程。

重點 2 體認社會設計的價值

每項社會設計，都有其意義與目標，但是，「改善多數人生活的品質」則是每個社會設計所需重視的存在價值。

透過多數人可以共同參與的過程，用設計，改善多數人生活的品質，創造多數人認可的新觀點。

重點 3 活用社會設計的方式開啟地方創生

善意、美學、互動，是社會設計時所運用的操作方式，至於什麼是互動？社會設計需透過多數人的參與，產生人與人之間產生的「互動」；社會設計更需透過藝術的介入，為生活注入「美學」；此外，社會設計必須帶出正面的思考價值，讓「善意」發散，以建構良善的社會。例如：藝術創作需經過討論、美學要帶出善意……。而這三個社會設計的操作方式：善意、美學、互動，有如一個三角關係，彼此之間互相影響、互相牽制與帶動，同時注入地方、眾人、產業的合作，進而衍展出地方創生之效益。

1. **透過多數人的參與。（→互動）**
2. **透過藝術的介入，帶入美學。（→美學）**
3. **帶出正面的思考價值，形成良善社會的條件。（→善意）**

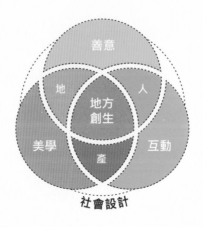

社會設計案例解析 ---1 天的士東市場改造計畫

美好關係創立後,最為人稱道的就是台北士東市場改造,這是一個無償免費的改造計劃,集結了兩岸三地的設計師、花藝師、服裝設計師、企業家及學生,與當地攤商共同參與的一項社會設計,藉以喚醒人們對逛市場的美好回憶。設計改造傳統市場的目的,即感於美好關係團隊所強調的:「傳統市場是個城市的重要樞紐,它連結著城市與生產地之間,最貼切生活實質的最基本須求。」就店家經營以來的特色、內容、精神,用社會設計,建構出最理想的工作環境和收納空間。在時任士東市場會長許桂招的大力協助下,2017 美好關係共改造了 19 家店面,在此僅以我有參與設計的 2 家為範例。

123 水餃店／第一家示範店

當初與士東市場開會討論改造時,不需他們花錢、又找一堆有名的設計師來改造,僅僅一天就會完成,最後根本沒有人會相信。於是,凌宗湧老師跟我決定先做一間示範店,那時就只有123 水餃店的梁老闆帥先生卒願意讓我們來執行示範改造。

改造並不是全部都要換新,即透過到現場堪察得出最合宜之方式。由於原本招牌和牆上海報都是之前才更新好的,且感覺不錯都加以保留。因此針對店家最想要可以抽換的菜單價格看板,特地請中原大學學生吳東瑋一個字、一個字親筆手寫出來,整體效果雖不像印刷字體那般工整一致,但每個字及每個數字都長得不一樣,很有手感,梁老闆說:很符合

123 水餃店手工水餃的精神，而且還能依照需求隨時更改販售產品的品項與價格，相當切合店家的實際需求，讓實用與手工美感並存。此外，在攤位一旁所擺放的植物盆栽，是凌老師取擷於他們用來包水餃的用料轉化成而來，本來還怕植物會佔了攤位賣東西的位置，結果他們不但欣然接受，甚至還常常更新替換不同植物。其它較凌亂與髒亂的地方，則透過大圖輸出轉印白色二丁掛圖案於布上，作為布幔加以遮掩修飾，既不妨礙到工作，又造就空間的美觀與整潔感受。

信德製麵店

當做完第一家示範店之後，相信我們的人越來越多，當時報名就增加到三十幾個，最後透過中原大學學生的訪談資料中，挑選出意願較高的 19 家加以改造。其中，我挑選了位於士東市場最角落，且從當年一進來市場就從來沒有做任何改變的「信德製麵店」來改造。在我們變動之前會透過現場堪察，希望保留原本既有的核心，並加以突顯它原有的特色與內涵。經與攤位老闆多次實地探訪，深入研究討論之後，發現設計師身上跟老闆身上，常常沾上製作麵條的麵粉，尤其在深色衣服上更加明顯。最後挑選攤位原有的「黃色」為出發點，就色彩學而言，白色麵粉落在黃色上不會覺得髒，白色麵體在黃色上也會變得黃黃亮亮，使得麵條看起來很漂亮。因此，從招牌、牆面、櫃子，到擺放在攤位上盛裝麵條的容器和一旁的消防栓，甚至是服裝，全部都是用黃、白色搭配。

清新的白色空間因黃色點綴上鮮明色彩，而黃色也讓店家在現場製麵時，完全不用忌

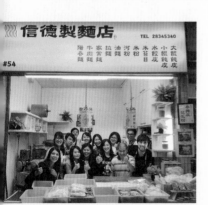

諱白色麵粉會弄髒攤位，營造視覺上更清爽乾爽的空間氛圍。改造後令人耳目一新的信德製麵店，直至一年後探訪除了整體生意更好之外，攤位環境如同原本設計的一樣。甚至，因為老闆的用心照顧店鋪而變得更好，最後就像我當初改造前對老闆說的：「即使你在最角落，但永遠都在閃耀發亮著。」

3 | 60 座書席設計實作－
建立人、書與公園的美好關係

－書席計畫　執行 3 大關鍵
－60 座書席　設計發想理念 × 設計平面 3D 圖 × 施工到完工

2018 美好關係再發聲
蒲公英書席執行 3 大關鍵

整輯撰文｜郭俠邑

「美好關係 2」於 2018 年，核心團隊加入了天坊室內計劃創始人張清平、樂樂書屋執行長張子庭、前摩根投信董事長石恬華與執行董事邱亮士，以及著名攝影師 Ivy 陳沛緹，再次向城市發出邀請！以《蒲公英公園書席計畫》號召兩岸三地設計師、知名人士及企業團體，發揮影響力。一同在台北與台中等社區公園與街角綠地，設計認養最美的公園書席，並透過美好書籍交換與美好故事分享，擴散地方創生的效應，延伸無窮無盡的美好關係。

60 座書席的設計，每座都有它的巧妙之處，有時我們會很直觀的說：「這個書席設計的不好看，那個比較好看」，但這些都是設計師跟當地的里長、里民溝通出來的，也許不見得是真正他們認為最好看的，或是以何種功能形式有多特別，但透過彼此之間的互動，過程就是美好關係。因為它已形成「書席」，重點是「書的交換」，書箱是基本功能，需要遮風蔽雨的功能不是人，而是書不要被雨淋到。

書席的造型，大家會說好有趣、或不好看什麼的……，這都沒有關係，這些背後的故事不是當下看得到的，你要怎麼去挖掘這其中的故事，你就要去現場看、對照我們的設計理念，你才會懂。因為，書席的形成，都是透過大多數人的參與設計，所共同產生的美學與善意。每個書席都述說著自己的故事，如同每個角落都有不同的畫面，鄰里之間的關係也都可以表現自己與眾不同的特點，而透過分享彼此的交換書之閱書心得，進而串起人際關係，即便素昧平生，卻共同編寫了城市的美好風景。

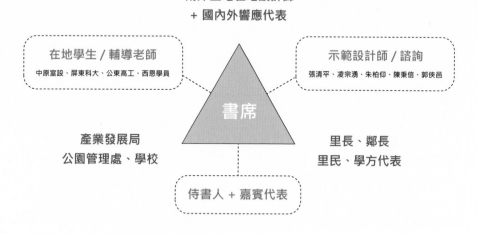

兩岸三地在地設計師
＋ 國內外響應代表

在地學生／輔導老師
中原室設、屏東科大、公東高工、西恩學員

示範設計師／諮詢
張清平、凌宗湧、朱柏仰、陳秉信、郭俠邑

書席

產業發展局
公園管理處、學校

里長、鄰長
里民、學方代表

侍書人 ＋ 嘉賓代表

關鍵 1 │ 建立書席操作架構

《蒲公英公園書席計畫》延續士東市場改造精神，同樣是無償免費的計劃，同樣是集結多數人參與的社會設計，包括參與 2018 美好關係行旅的團員伙伴 -- 兩岸三地設計師、企業家，以及台灣在地設計師、學生的配對，並與書席所在公園位置之在地的人包括里長與里民溝通協調，共同參與設計規劃出適合他們的書席。此外，更要與公園管理處、都發局、產發局與里長等共同協調合適的設置位置，當書席的硬體完成後，再藉由名人的號召，以及在地侍書人或團體的參與，照顧書席的軟體，讓書席的捐書活動擴散，一直不斷的交換書，才能讓書席的美好關係書香傳出去。

在動員如此多數人的計劃中，人與人之間的立場為何？各有何種關係？是最難處理的。因此，藉由建立一個系統化的模組化架構，不僅可將繁雜的人、事、物化蕪為菁，更可釐清各自所扮演的角色與執行任務，有助於彼此發揮分工合作精神，集結眾人之力。

關鍵 2 │ 訂定書席設計注意事項

書席的設計屬社會設計，因此不是任由設計師自行創作，是需透過多數人的參與：里長、里民、設計師、公園管理處、產業發展局、侍書人等，最好納進代表下一世代的學生，集結各方意見，大家共同討論、進而取得多數人認可的共識，才能創造出適合當地居民使用的書席，而這樣多數人共同參與的過程，就是開啟人與人之間的美好關係。

此外，更要訂定一個共同遵守的設計注意事項，讓書席能夠同中求異，維持公園綠地之多樣性存在，在城市區域規範下研究公共環境下的變動性，尊重地方系統模組生活型態自主型發展，連結鄰里之間的親和關係。

1. **設計條件**：書席安裝於公園綠地的草地上。理由為：a. 書本紙張是樹做出來的，如同書席在草地上；b. 草地大多是公眾開放區域；c. 藉由書席來改變公園綠地的定義；d. 夏日時節草地上溫度較低於硬鋪面；e. 草地上的書席，四周無雜色，通常畫面感較好。。

2. **建議**：通用設計、友善安全、無電設計（可太陽能）、書箱 24h 不上鎖、考量書本防水、不攀爬登高設計。

3. **尺度**：a. 建議平面小於 2 平方米，高度不超過 2 米；b. 以道具形式完成，把大自然環境視為空間。

4. **材料**：a. 建議使用台灣原生種木材；b. 可用金屬及玻璃或其他可回收材料做輔材。

5. **文字**：a. 書席設計理念；b. 設計師及施工人員姓名、維護電話。

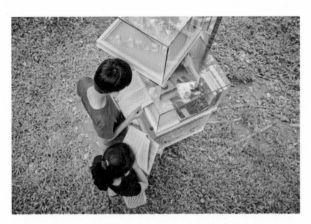

↑無‧形書席／ 9 STUDIO 九號設計總監李東燦以最小的佔地面積，
作到書席最大化的功能性展延。

關鍵 3 ｜設立書席侍書人

美好關係公園綠地書席計畫，期盼透過民眾交換書籍的方式，讓美好故事
流動，讓美好關係蔓延。除了設計最美的公園書席外，更要思考到書席設
立後軟體的服務，因此設立一個重要的角色—「侍書人」，可以是個人、
團體或企業皆可，是書席的主人，負責「管理書席」與「活化書席」。

1. **管理書席**：定期巡視書席，協助書籍維護與質量管理，即「書太少要補、
書太多要理、書不對要清」。

2. **活化書席**：侍書人可以自行捐贈、發動交換書籍；利用此書席舉辦活動，
例如新書發表會、讀書分享會或作者簽書會等各種與書相關的活動。

台北

60座書席設計解剖書

採訪撰文｜美好關係團隊

01 TAIPEI

設　　計｜樸映設計總監 陳秉信、媒體人 陳文茜
製　　作｜慶齡木業 簡慶裕、張水連、林勝鍊
材　　料｜日本檜木、護木油、玻璃
侍 書 人｜德行里繽紛農趣
座落位置｜德行公園／台北市士林區德行里德行西路 38 號

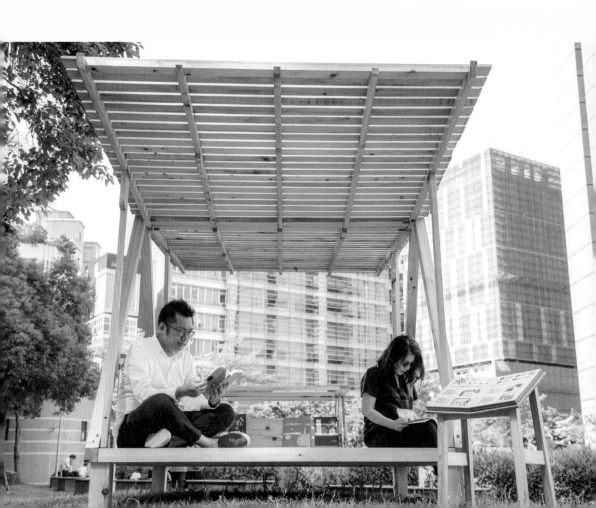

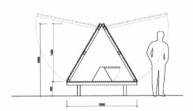

飛翔的書屋。

A Flying Book-house

這是台北第一個完成的書席，書屋可開可合，由建築師陳秉信和媒體人陳文茜共同設計而成。最初的設計概念來自陳秉信想做一個「樹屋」，雖然覺得不大可能實現而提了三個方案給陳文茜，沒想到陳文茜挑的就是第一個樹屋，並且給陳秉信另一個想法，那就是「有翅膀」——飛翔的書屋，你在閱讀的時候，你的思想可以不受空間的限制，可以翱翔到世界各地去。

陳秉信一直在思考，「樹屋要怎麼樣有翅膀？」，忽然想到帳篷平常出入時是關起來的，但要出去時，會把一片打開。最後他用一個最原始的概念——三角形，樹屋合起來時是一個三角形的斜屋頂樹屋；將兩邊的屋簷用兩根桿子撐起來之後，樹屋就可以打開、並且飛翔起來。

陳文茜說：「這個書席蓋起來是一個斜頂的屋子，旁邊的屋簷讓它可以飛翔起來，它告訴你，這個書席當你走進來，閱讀裡頭的一些書，你會離開原來你的執念，你會超越你原來的成見。你會在某些人生痛苦深刻的時刻，突然，飛翔、超越。你可以在歡樂的時候，你會把你的快樂，像飛一樣，分享給別人。」

有多久，你未曾拋開一切，為自己好好閱讀一本書籍？書籍，如一艘飛船，帶著你領悟、超越、打開你的腦海，飛向另一個渡口。你不必移動，已經飛閱，越過繁瑣的吵雜人生，飛過人難免度不了的執念。這間飛翔的書屋獻給有緣的你，經過了，低下頭，崇敬地走進，挑選一本你正需要的書籍，你在書中，你在屋中，你已飛翔。

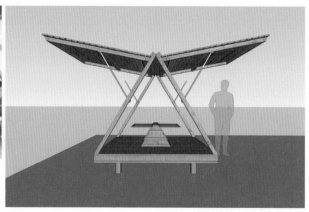

樹屋
· 書屋
以不同角度看世界!

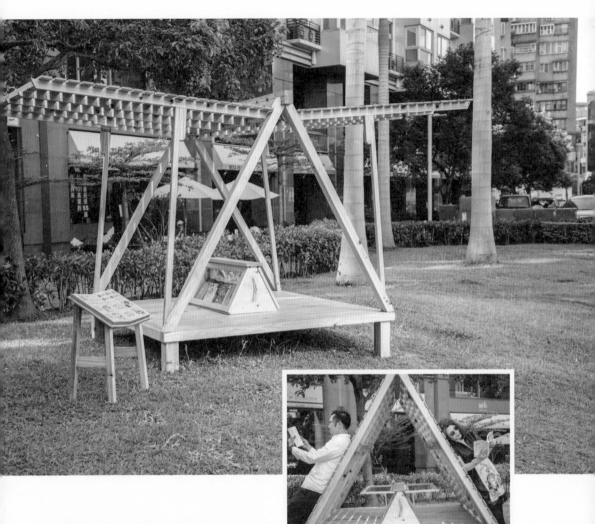

Ｄetail

可開可合的書屋

擷取自樹屋合起來是三角形的斜屋頂
造型，透過將兩邊的屋簷用兩根竿子撐
起後，樹屋就可以打開，宛如張開雙翅
一般，變成飛翔起來的書屋。

02

TAIPEI

設　　　計｜青埕建築整合設計總監 郭俠邑、跨界才子 黃子佼

協　　　助｜屏東科大、中原大學

製作指導｜屏東科大老師 黃俊傑

製　　　作｜陳元晟、牙璽靖、黃俊傑、邱俊王

材　　　料｜燈塔台灣杉、椅子柳杉、不銹鋼、強化清玻璃

侍　書　人｜今周刊

座落位置｜林森公園／台北市中山區康樂里南京東路一段 88 號

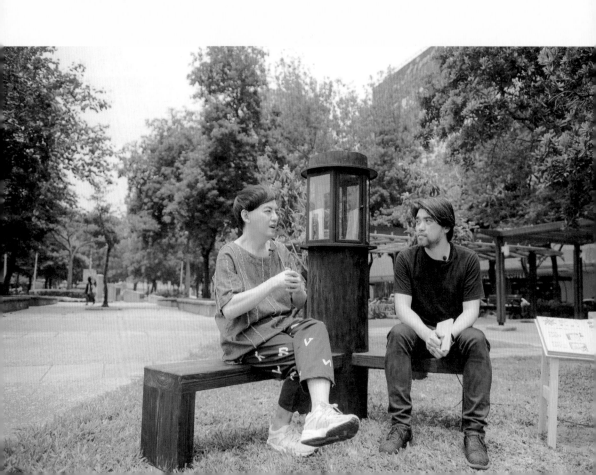

時間力量

Power of Time

。

這是在台北完成的第二個書席，由青埕設計總監郭俠邑與跨界才子黃子佼合作創作而成。熱衷參與諸多文創、藝術活動的黃子佼，工作繁忙、經常往返兩岸，有次在往返北京班機上，撕下剛閱讀完雜誌的一頁，就在上面畫了一張草稿拍照給郭俠邑，那是一個來自於時間概念裡 10 點 10 分的時針與分針，由上往下看正好是一個微笑弧度，也象徵著十全十美。黃子佼還在上面寫著：「時間就是金錢，知識就是力量。」

時間孕育生命美好的詩篇，知識幻化為成功的力量。設計總監郭俠邑用「燈塔」形勢，設計成置放書的書箱，意涵具有指引人生方向的作用；再以「時鐘」黃金比例構成的 10 點 10 分，將時針與分針設計成兩條座椅，從上帝視角，也回應了一個美好微笑。因為，當你擁有知識，把握了時間，人生自然充滿喜樂，並且更有機會邁向十全十美。

原本製作完成的木頭顏色較淡，郭俠邑特地把它刷深，讓它與周遭樹木的樹幹、公園椅與涼亭等顏色相近，讓書席好像原本就長在那兒，更為和諧共融。後來更在書箱上頭加裝太陽能板，並於裡面安裝一盞 LED 燈，夜晚來臨時能夠自給自足點亮，讓書本以燈塔之勢，可以指引人生的方向。

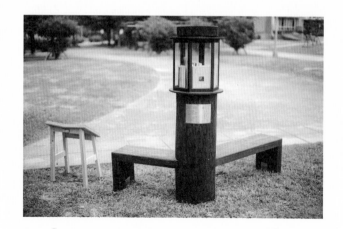

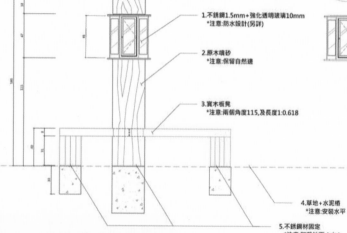

1.不銹鋼1.5mm+強化透明玻璃10mm
*注意:防水設計(另詳)

2.原木噴砂
*注意:保留自然邊

3.實木板凳
*注意:兩個角度115,及長度1:0.618

4.草地+水泥樁
*注意:安裝水平

5.不銹鋼材固定
*注意:隔離地面（水）

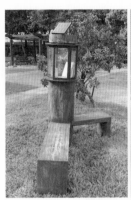

Detail

點亮夜晚的燈塔

後來追加於燈塔造型書箱頂端加裝一小片太陽能板,並在書箱內安裝一小盞LED 燈,自給自足的發電系統,夜晚會自行供電亮燈約 6-7 小時,讓書席在白天與晚上都像燈塔一般,具有指引人生的作用。

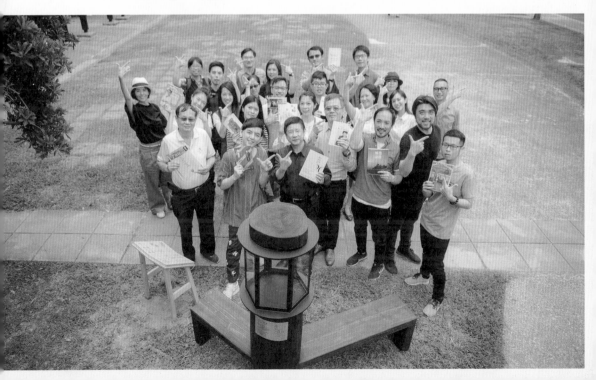

03 TAIPEI

設　　計｜暄品設計總監 朱柏仰、CNFlower 西恩花藝總監 凌宗湧
侍 書 人｜國語日報副社長 鄭淑華
座落位置｜南福香草綠地／台北市中正區南福里羅斯福路二段 8 巷 1 號（國語日報旁）

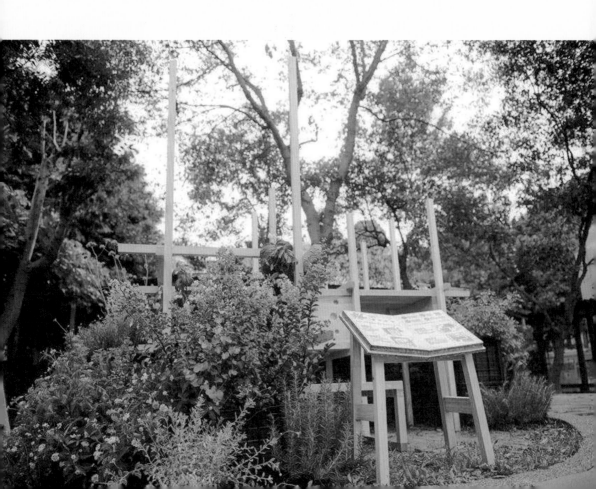

香草野書童

Vanilla Wild Pageboy

。

由美好關係兩位發起人朱柏仰、凌宗湧共同設計製作，兩位選擇的這塊綠地，最好的鄰居是國語日報，因而邀請國語日報擔任侍書人，決定將書席設計成最適合小朋友與親子共讀的有機空間。凌宗湧表示：「這個松木的空間，兩邊都有穿口，設計是定在小朋友的高度，小朋友們可以跑來跑去，除了可以找書看書，空氣中還有香草的味道。」凌宗湧特別設計香草包覆著小小的書箱，並放入他小時候對花草的記憶，書箱周圍開花的植物有仙丹、龍吐珠…，都是他自己小時候摘花吸花蜜的植物，都是他兒時童趣的記憶。這些特別的設計，是真心希望台北市的小朋友，能從這小小被花草圍繞的書箱，接觸閱讀、也親近綠地，是最有童趣的書席。

朱柏仰說：「這書席是小朋友的高度，讓小朋友能隨意進來放書找書，大人要放書，就謙卑下來，回到兒時的時光。我們希望它很親切，是一個和綠地融合不張揚的造形，很綠很芳香很有機又可食。而趨近這個書席，空氣中香草的風味迎接每一個取書、放書的人，書箱體的流動圓孔引發入內的窺看及光的進入，如孩童的秘密基地、小圓洞框起對外的世界、框起各種想像，我們用最簡單的材料、最自然的材料、最簡單的工藝、卻也是極複雜的思量，美好關係存在於所有人事物的簡單與複雜之間。」朱柏仰與凌宗湧也分別於現場留言簽名捐出「小王子」與「植物研究社」兩本書。

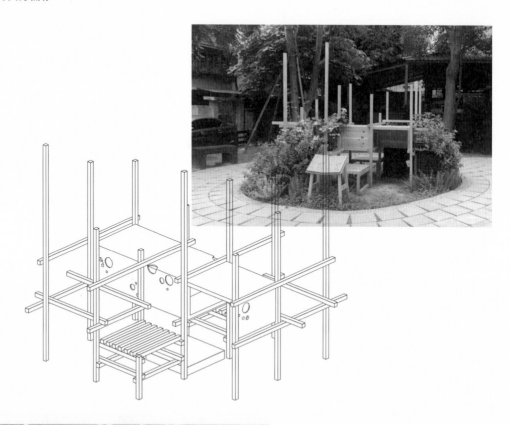

D et, etail

很有趣的空間體驗

以小朋友的高度作為書席的設計尺度，並以聞得到的香花包覆，讓它是融化在一個綠跟香花的書席；進到書箱藉由內部的孔洞可以觀看外面的世界，讓孩童或大人來這邊都感覺很有趣。

04

設　　　計｜浩氏設計總監 楊爽凡、導演 魏德聖

製　　　作｜台北市產業發展局、台北市公園路燈管理處

侍 書 人｜統創建設副總經理 施俊偉、懷生國小校長 彭惠儀及師生

座 落 位 置｜昌隆公園／台北市大安區昌隆里八德路二段 10 巷

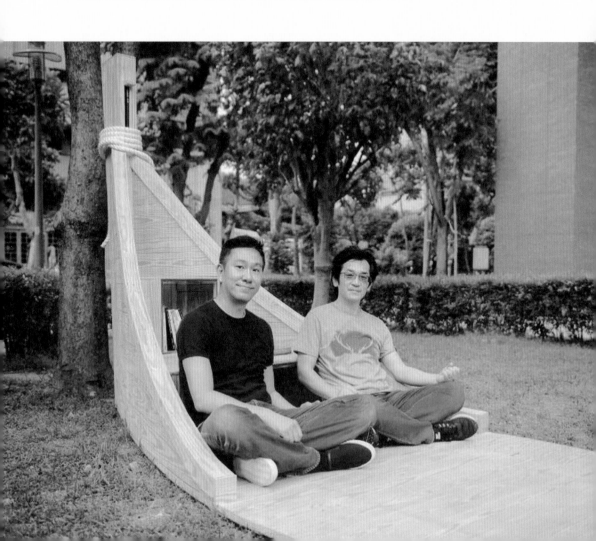

方舟。

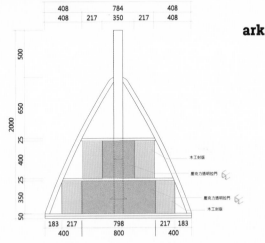

台北第 4 座書席，你可以想像在公園乘坐一葉方舟，看著海浪靜靜的閱讀嗎？魏德聖導演與設計師楊爽凡於台北市昌隆公園打造一葉方舟，邀請市民一起來此享受美好寧靜的書香。魏德聖導演當初對於美好關係團隊邀請他設計蒲公英書席，可說是一口答應，他形容，「這是一種城市和人的美好關係，在公園中設置書席的想法，讓城市景觀更美、也更有生命力。」提到方舟的創作理念，他說，「市民們來到這個公園，可以想像草地是海浪，自己在海上，坐在這葉方舟裡享受片刻的寧靜和書香。」

他同時也讚嘆昌隆公園的美，雖然前面是喧囂的馬路，但一轉進這個公園，綠蔭盎然瞬間就給人寧靜的感覺，如果有個休憩的角落便可享受片刻的寧靜與美好，方舟書席便是這樣一個美好的休憩處。他鼓勵大人帶著小朋友一起來多多利用這個美好的空間，以閱讀、交換書籍傳遞書香。

設計師楊爽凡提到，「當初和魏導討論書席的設計理念，就是將一條船停泊在一個地方稍做休息，因此這葉方舟綁在樹上就是象徵短暫的靠岸。每個來這裡休憩的人都可以坐在船頭抽一本書靜靜閱讀，每一道浪都是一個故事，而我們就是說故事的人。」

05 TAIPEI

設　　　計	囍樹設計創始人 王芝齡、演員 張震
製　　　作	台灣慶齡木業 秦清善、簡慶裕
共同合作	台北市產業發展局
特別感謝	秦境老倉庫
材　　　料	舊框窗、書櫃
侍 書 人	巽雲書屋 陳維駿
座落位置	永康公園／台北市大安區福住里永康街 8 號

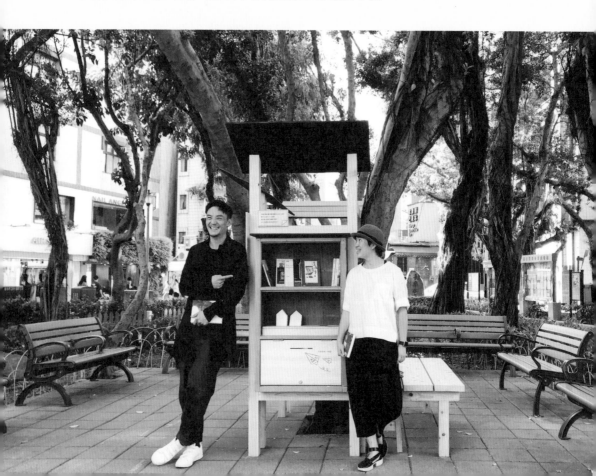

Old Reading Time

走進鬧中取靜的永康公園，在大樹掩映下一方像舊書櫃般的小巧書席安置其中，設計師王芝齡說：「這是一個美麗的意外。」當初與張震聊到書席的設計理念，基於書席是個公共空間，張震希望書席可以利用環保的材質來打造，剛好有一位秦爸爸捐出了他自行收集的舊窗框，王芝齡的設計團隊結合這個回收的舊家具設計成一個書櫃。

王芝齡說：「秦爸爸走遍台灣，尋找台灣老東西，隨著巧手再造，老東西也能延續美麗的生命。就像這個書席，每一本捐出來的書都有人們閱讀它的記憶，每個來書席的人都可以在這裡回味並且分享屬於他們的閱讀舊時光。這個舊書櫃也是舊記憶裡的風景之一。而我們和秦爸爸的結識，也是一段美好關係的開始。」

忙碌的張震對於書席的公益計畫可說是身體力行的支持，他說：「我是一個喜歡看書的人，閱讀是一件很美好的事，尤其是透過開放空間可以進行原始的交流更棒。現在的人大多利用網路互動及交流，但我認為傳統的紙媒仍然有它不可替代的魅力。」因為認同書席的理念，王芝齡透露，當初張震可是自己畫了設計的草圖來和他們開會，張震說：「我以前是學設計的，雖然之後從事演藝事業，但我還是持續觀察與設計相關的事物，而我也喜歡與不同領域的人合作，可以有不同的碰撞、不同的火花。」

昔日的老窗框，老床板成了日常的書櫃，使用功能隨年代轉變，美麗的生命也能隨年月延續下去，陪伴大家展開一段閱讀新旅程！

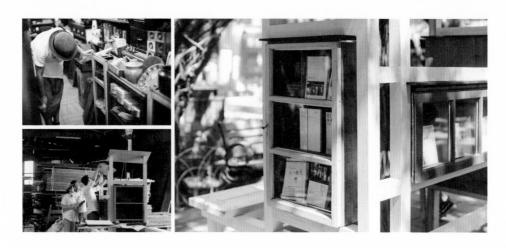

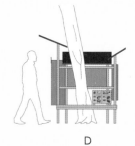

A B C D

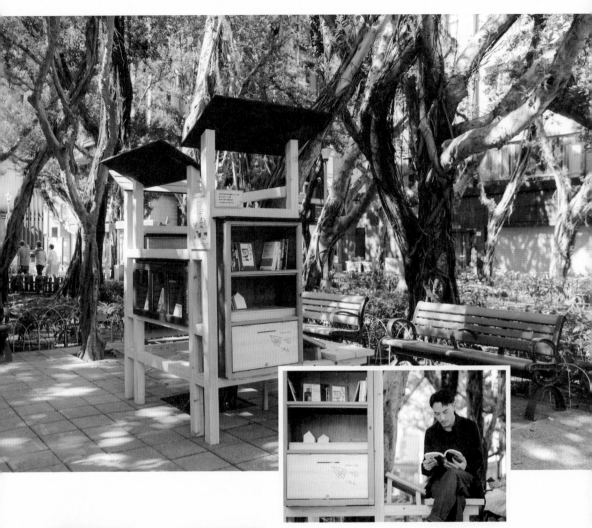

\mathcal{D}etail
不謀而合的緣份

張震說：「這是一個緣份。」他正好加入一個讀詩平台，鼓勵人們欣賞及分享詩，也有書的實體交流，當時他正在閱讀「聶魯達雙情詩」，就收到美好關係書席邀約，他更捐出此書。

06 TAIPEI

設　　　計｜水牛書店創辦人 羅文嘉
材　　　料｜黑色方管鐵件、冷杉實木板
侍 書 人｜水牛書店
座落位置｜新龍公園／台北市大安區瑞安街 214 巷 3 號

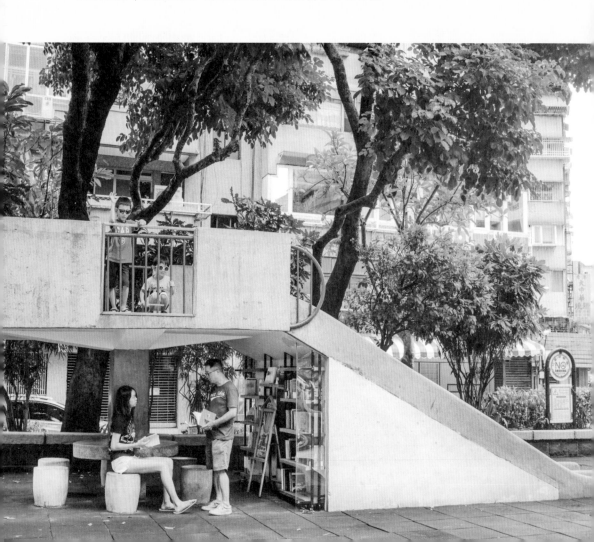

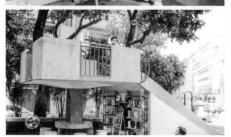

水牛書店。

Buffalo Bookstore

水牛書店座落在大安區瑞安街的靜巷內，一直是社區裏大家不論是靜靜地看書，或是聊天聚會，舉辦活動的好厝邊。當水牛書店創辦人羅文嘉和劉昭儀夫婦得知美好關係的蒲公英書席計畫時，馬上就有把水牛書店延伸至公園外的想法。這個小巧簡單的書席，利用公園裏已經有段歷史，並且少見的水泥溜滑梯的底下，改造成一間很小，大家可免費利用的小水牛書店。它座落在公園裏的溜滑梯下，小朋友可以玩溜滑梯，透過書牆的設計，原本陰暗的角落不再陰暗，大人們可以在角落看書。

這個案子的執行概念有幾個重點：1. 所有材料都是可以回收重覆使用的；2. 利用現有空間，不影響原有使用者；3. 閱讀從室內延伸到戶外公園，人人都可參與使用。

07 TAIPEI

設　　　計｜橙果設計創始人 蔣友柏、大小創意齋創辦人 姚仁祿
共同合作｜台北市產業發展局
侍 書 人｜Fika Fika Café 老闆 James
座落位置｜伊通公園／台北市中山區朱園里伊通街 41 號

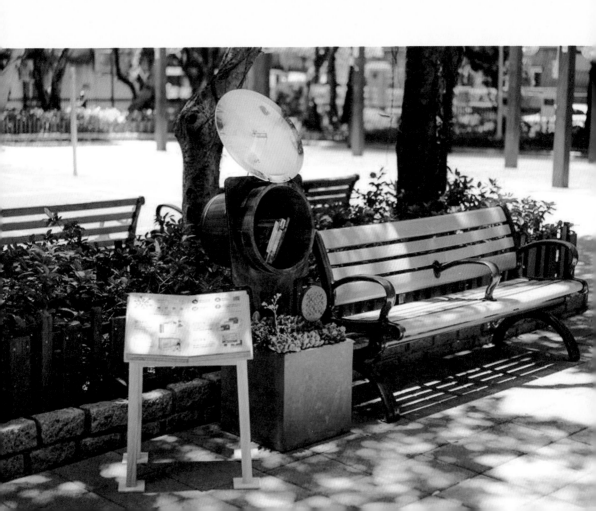

多肉植物中的一桶書。

A Book Barrel
in Succulent Plants

我知道美好關係已經一陣子了。有聽過宗湧演講與大力地解說這一件事的意義。但是,我一直都覺得這與我沒有關係。因為,任何的關係,只要有美好的期望,就會有壓力。一旦有壓力,就不會有美好。我固執地認為,最好的關係,就是沒有關係。好也可以、壞也可以、沒有也可以、靠近也可以。往往,這種關係,才是最久的關係。

但是,因為想還宗湧一個情,所以這一次,就拜託了 Eric(大小創意齋創辦人姚仁祿)與 James(Fika Fika Café 老闆)一起參與。畢竟,伊通公園是我每天都要經過的公園,要是出現一個不容易產生關係的書席,我也不知道要如何自處。

經過了蘋果與蛇,還有幾個案子的配合,與 Eric 已經有了一定的默契。在絕對約制的條件下,雙方都知道自己應該要做什麼?如何分工?如何結合? 自然的,就在半口咖啡的時間中,做出了設計。

這次的設計,不在於大,或是震撼,而是誠實地呈現,與公園最自然的結合關係。多肉中的一桶書,就是這一次的設計。多肉,是沙漠中的植物。珍惜水,也不畏懼酷熱。默默的,在黃沙中,展現自己的綠意。這其實與美好關係很像,不在乎別人的眼光,在最少的資源下,展現自己的好意。

其實,設計不是重點,而是這一個設計可以引出來的關係是什麼?或許是與陌生人的分享,或許是呼朋引伴的拍照。不論是什麼樣的關係,至少,都產生了關係。

～蔣友柏 2018 年台北

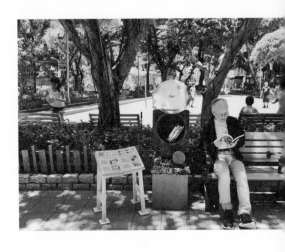

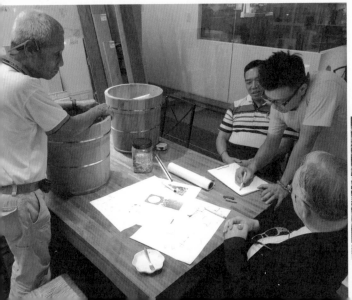

D etail
奇幻設計的背後

問起兩位設計師是如何發想的,「就是你一句、我一句地就把它堆疊出來了。」姚仁祿輕鬆說著;蔣友柏很認真地還提供手稿,不如就原字重現,自然的,在半口咖啡時間中,做出設計。

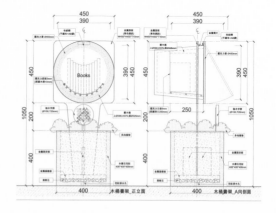

08

設　　計｜尚藝設計總監 俞佳宏、未來方案執行長 高文振、
　　　　　樸映建築設計總經理 童立姍
侍 書 人｜Bang & Olufsen 音響晶華門市
座落位置｜康樂公園／台北市中山區康樂里南京東路、林森北路口兩側

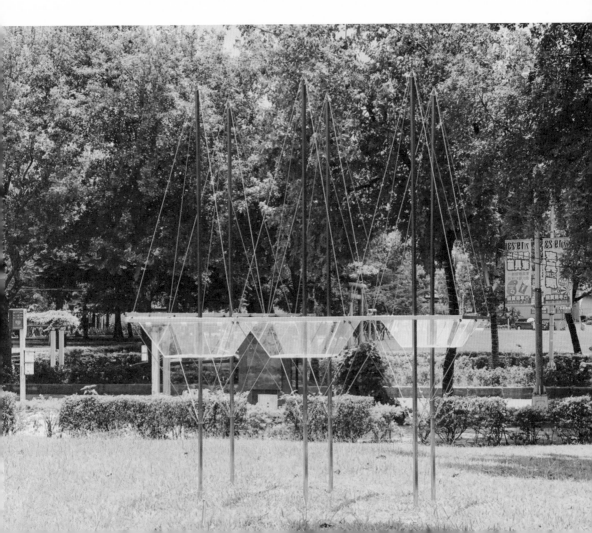

200.0cm

65.0cm

65.0cm

15.0cm

坐落在喧囂的城市中大樓林立間，康樂公園多數人眼中的綠地，卻存在著你我所不知的歷史。尤其對辦公室緊鄰這座公園附近的尚藝設計而言，康樂公園不僅乘載著當地居民的故事與歸屬感，更內藏著尚藝設計滿滿的記憶，因此和「美好關係」合作書席時，他們挑選的就是這座公園。延續從日治時代迄今近一甲子的歲月，設計總監俞佳宏以極具現代感的「鋼架」為主要材質，用如斜張橋般飄浮結構的概念，象徵這片綠地繼續走向未來。

為了融入當地草皮，減少對自然的破壞，俞佳宏以「點」的方式呈現，一根立柱就可以支撐所有重量，並由一座衍生到六座，這之中承載的既是書的重量，也是人與人無限延伸的關係與互動。當書本猶如飄浮在空中時，人與人的關係也在這座水泥叢林裡更顯緊密，象徵美好關係的初心：讓美好無限傳遞，建立關係。就如同侍書人 Bang & Olufsen 音響晶華門市，除了是尚藝的長期合作夥伴之外，同時也想為這個區域多注入溫情。

參與這項公益計畫讓尚藝明白，書香真能如蒲公英一般遠播，且能以無限立方的速度成長，在帶給市民閱讀新體驗的同時，他們感受到更多的是台北濃厚的人情溫度，借走一本書，就會有更多人把書放進去；而他們所立下的支架與種子，也將成為屬於這個世代的新記憶。

A 詳細大樣圖 =1:1 mm

C 詳細大樣圖 =1:1 mm

B 詳細大樣圖 =1:1 mm

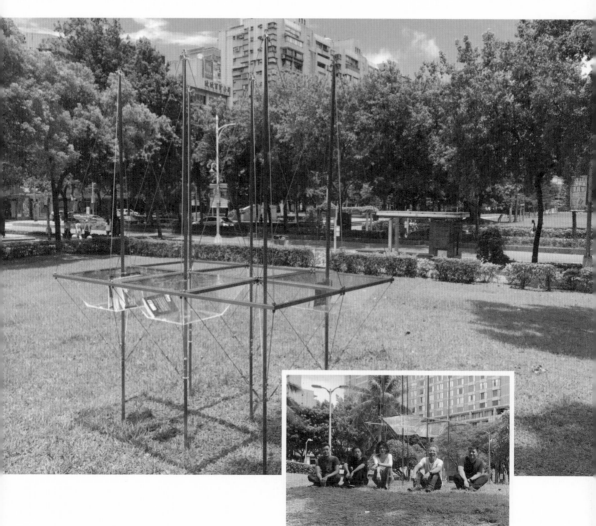

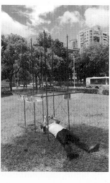

Detail
減少對自然的破壞

設計以點的方式呈現，達到愛護公園的
意義；用如斜張橋般的飄浮結構概念，
一根立柱可支撐所有重量，並由一座衍
生到六座，象徵美好關係的傳遞。

TAIPEI

設　　　計｜博上廣告 許益謙
侍 書 人｜博上廣告
座落位置｜綠地／台北市中山區民生東路二段 147 巷口

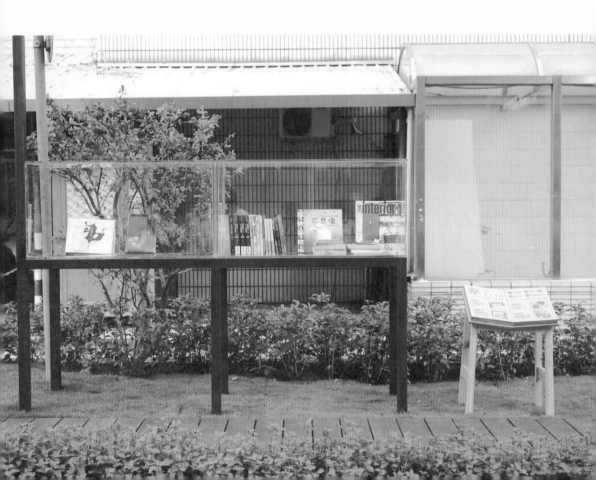

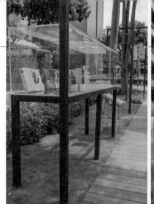

A Library

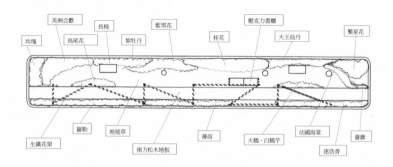

美洲合歡　長椅　藍雪花　壓克力書櫃　大王仙丹　繁星花
玫瑰　鳶尾花　紫牡丹　桂花
生鐵花架　羅勒　地毯草　薄荷　火鶴‧白鶴芋　法國海棠　薔薇
南方松木地板　迷迭香

這是博上廣告公司旁邊的分隔島、也可以叫綠地，總之，博上廣告認為，沒人關心它真正叫什麼，路過的人不屑一顧，管理之人經常閒置。沒人走進去，沒人知道種的什麼樹，這裡是城市眾多的綠地之一，卻像沙漠。博上廣告想透過「綠地活化」，開啟一個城市人與自然的關係，踏在水泥地的你，何時想念土地；香氛療然的私房，何時憶起花香。

理想的綠地，應該是舒服的，應該有種無形的氣韻，對美與質的感知，沒有執拗的理念，沒有束縛的思想，一個在日常，可以讓人小憩的地方。一個小憩的地方，應該適合閱讀，閱讀清晨陽光、午後微風，閱讀生活小書、風俗雅學，宛如大地圖書館，千絲人文萬縷知識都在這裡。

在這裡會有一絲不規則的鐵線聚集與疏密，代表時間，也代表空間，每當有人路過停留，蹴足徘徊，漫步進入開始閱讀，一切便開始有了意義。博上將種植許多花草，時宜採收，不定期分享新鮮栽種的花；更將準備對自己有影響的好書，寫下給你的祝福，一本換一本，任意交換。這裏有陽光、空氣與花香，還有書，這裏的花草書葉與大好時光，如果你想，通通可以 A 走。這就是博上廣告的美好關係！

10

設　　　計｜青畫頁設計總監 葉裕清
侍 書 人｜MAJI 集食行樂
座落位置｜台北花博 MAJI 集食行樂／台北市中山區玉門街 1 號（玻璃屋市集前）

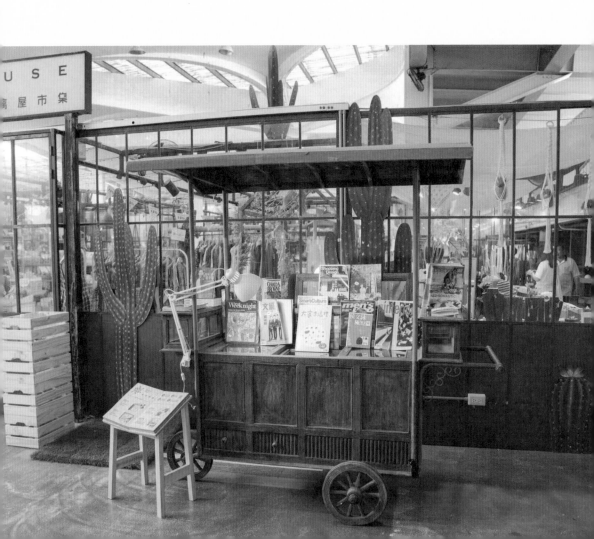

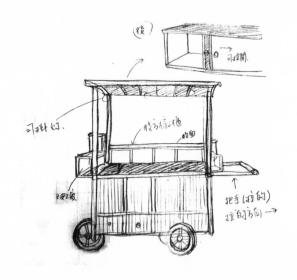

由葉裕清打造的 MAJI 集食行樂，擷取於原本是座廢棄場所而衍生「倉庫」的設計發想，運用貨櫃、玻璃屋、仿古木造攤車等元素，構築一座集結了神農市場、風味小吃、創意市集、異國餐廳等全方位複合空間，在這兒處處洋溢著悠閒、自在而快樂氛圍，更被陳文茜認為是「台灣最幸福的角落」。

透過陳文茜的介紹，MAJI 集食行樂加入美好關係書席計畫，呼應 MAJI 到處有流動攤車賣東西「好物聚集」概念，葉裕清將當初為 MAJI 臨時市集從東南亞購買的仿古木質攤車，搖身一變為書席。藉由復古攤車的懷舊風味，以及質樸的木頭紋理，正好與書的紙質觸感與溫度相互輝映，於是，玻璃屋市集前的這台書席攤車，擔負起暗示讀者、當地居民、遊客的責任，告訴眾人這裡是個可以與眾人分享與傳承一切的席位，讓好書共享的這份理念得以注入「MAJI 集食行樂」之中，延續彼此的美好關係。

11 TAIPEI

設　　　計｜ LPL 閣品集團創辦人 白慶聰、華夏科大室設系主任 林葳、
　　　　　　　大樣六角室內裝修 林子烊、上海 J.HOUSE 創始人 卜霓虹、
　　　　　　　凌樸實業總經理 洪雨晴
侍　書　人｜ 河堤里里長 鄒士根
座落位置｜ 紀州奄綠地／台北市中正區河堤里同安街 107 號

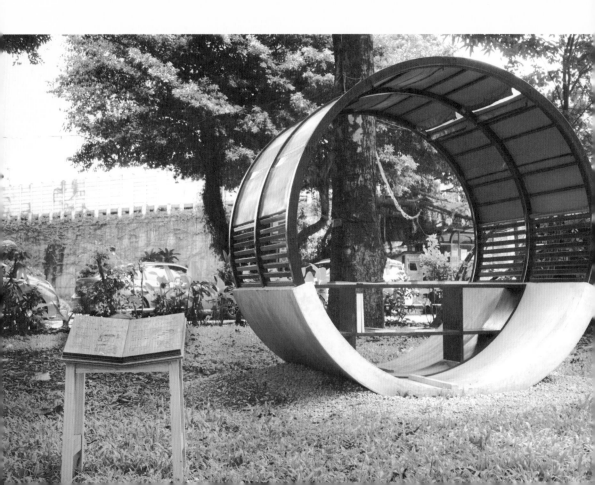

「日晷」人類古代利用日影測得時刻的一種計時儀器,其原理利用太陽的投影方向來測定並劃分時刻。一寸光陰一寸金、寸金難買寸光陰,人們避開喧鬧的車水馬龍鑽進這時間的容器,拾起一本喜愛的書籍靜心閱讀。藉由早上、中午、下午三段由活動透光拉簾引進溫暖光束,進而灑下智慧之光影軌跡來感知光陰的流動,使倍加珍惜美好時光。

選用鐵構件形塑圓形時光圈意象,塗裝樹木色仿飾漆作與綠灰色頂蓋帆布試圖不破壞周圍綠地環境使其融合為一體,尤其樸實穩重的水泥基座方便閱覽者或坐或躺享受聊天、滑手機,閱讀文字的清心世界,彷彿人是畫面中必須的主角不可或缺。

「涊時書席」能夠如期完成過程實屬不易,在有限時間內解決圓形結構與頂遮防水帆布的固定界面問題,更需討論日照角度經時間軸變化的透光法。另外發生小插曲原設定書席擺設位址為同安街中段一處社區公園綠地上,未料少數社區居民有空間上使用的意見,基於美好關係的宗旨與在地議員、社區發展局協調後,決定移到紀州庵市定古蹟公園綠地現址。此地臨堤防邊上,旁邊是公園、巷道與堤防道路交會處,極為隱密,隱身在巷弄間,並能感受用心保存下日式建築的雅致氛圍。

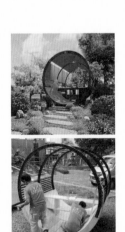

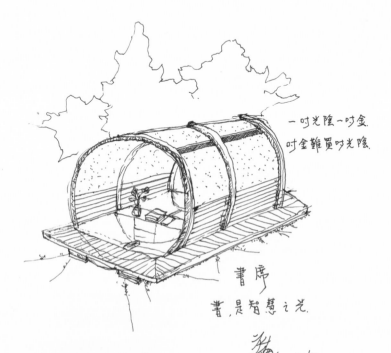

一吋光陰一吋金.
吋金難買吋光陰.

書席

書,是智慧之光.

2018. 6. 16.

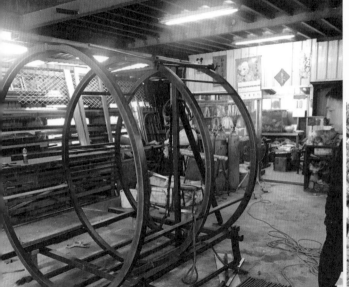

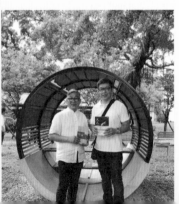

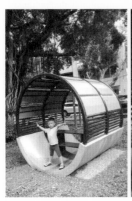

Detail
活動透光拉簾

根據太陽方位可以調整的透光拉簾，讓灑下的光影軌跡來感知光陰的流逝，進而倍加珍惜時間，同時賦予閱讀者與場域不同的時間有不同的互動交流。

12 TAIPEI

設　　　計｜華夏科大室內設計系主任 林葳、專任講師 李佳玫
施工團隊｜倲德實業有限公司 吳冠倫
座落位置｜綠地／台北市中正區幸福里杭州南路一段 11 巷 14 號

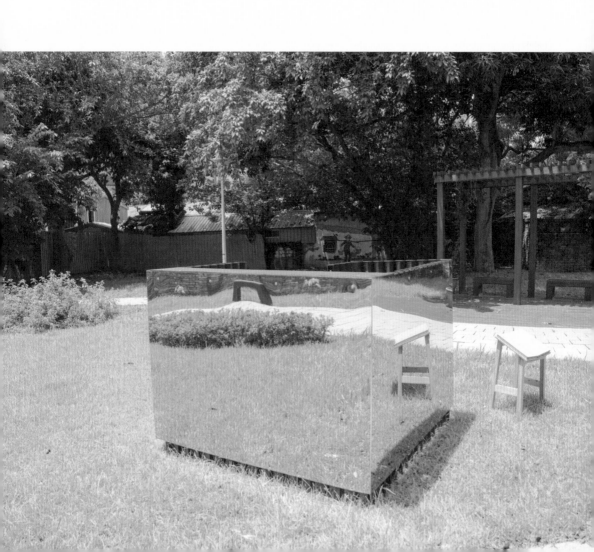

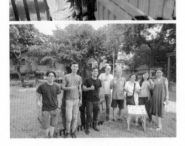

隱身。

Invisibility

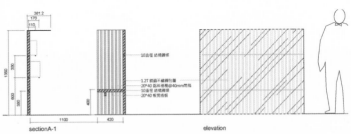

381.2
170
110

10直徑 結構鋼條

1.2T 鏡面不鏽鋼包覆
20*40 鋁角格柵@40mm間隔
10直徑 結構鋼線
20*40 板芯底模

1350
350
600
380

400

1100 420

sectionA-1 elevation

在公車上、捷運上、車站裡、廣場邊，時常、人們拿著書、拿著手機在閱讀，在吵雜的環境中，專注於書本，絲毫不受干擾。此刻、彷彿有一道隱形的牆將他與環境隔離，不管周遭如何擾攘，他們只管沈浸在文字的世界裏，怡然自得。吵雜的環境與讀者安靜的精神世界，形成一種反差的並存，而隱身書席的設計，詮釋了這種閱讀的狀態。

隱身的概念，也回應基地的性格，杭州南路綠地，位於繁華的商業、文創、資訊匯集的地段，鄰近忠孝新生，卻又隱身巷弄，自成一方天地，清風雲影、怡然自得。鏡面不鏽鋼板圍牆，反映周遭環境的同時，自體、也就虛化了。人進到書席的同時，亦即從環境抽離，進入自己的文字世界。閱讀、物質與精神世界共存的介質；隱身書席，轉譯此介質。閱讀，進入文字的世界；精神世界，進入物質世界；暫時不在，看不見的牆。

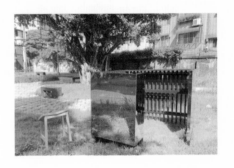

13 TAIPEI

設　　計｜開物設計總監 楊竣淞、江蘇春軼傳媒董事長 夏春
侍 書 人｜前行政院發言人 鄭麗文
座落位置｜綠地／台北市中正區重慶南路三段 54 巷 18 號

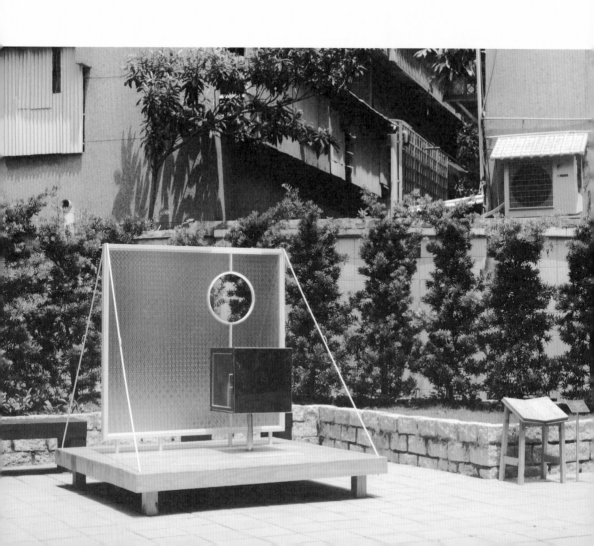

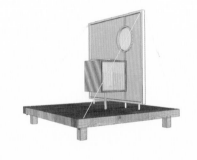

小軒窗。

Small Window

參與美好關係的蒲公英書席計畫時，設計師楊竣淞正好讀到蘇軾《江城子》的詞，裡面那句「小軒窗，正梳妝」勾勒出一幅正對梳妝台整理自己儀容的畫面，符合他理想中的讀書意象，那絕對私人、獨立的空間，加上蘇軾諧音「書室」也帶給他更多靈感，於是決定以此創作書席。

書室，一個讓書更貼近於人的設計。透過書籍交流行為的停留來增加人與人的互動，一種知識的互動、一種行為的互動；藉由氛圍與意境的引導，將書室變成一個心靈停歇的小角落。楊竣淞用台灣老建物常見的花窗，開一個小圓洞，隱約感強化復古書房連結；下方以一大片木頭做為基座，更巧妙成為一大坐榻，

不僅可任意坐下，並可同時容納多人共同坐下休憩。而擺放書籍處以防潮防溼的不銹鋼結構製做成一方盒子，恰巧與圓形開洞相映成一圓一方、一柔一剛兼容並序的閱讀天地。

本來還考慮設立屋頂，但當地里長與公務機關均反應，有屋頂的設施因為更好休憩，恐怕會有遊民久居；且純密閉空間容易囤積垃圾，不好整理，對社區安全更是一大負擔，因此他順從民意，拿掉這個設計。因為他希望他設計的「書室」不要只是個裝置藝術，而失去實用性，因此，他相信，得到當地里長的大力支持，讓這個設計可以融入居民生活並受到歡迎，才能讓整個活動的理念更為落實。

14 TAIPEI

設　　　計｜近境製作總監 唐忠漢、杭州典尚設計創始人 陳耀光、
　　　　　　上海長堤裝飾材料總經理 呂姍姍

侍　書　人｜古董咖啡

座 落 位 置｜綠地／台北市中正區三愛里仁愛路二段 66 號（臨沂街四段 45 號）

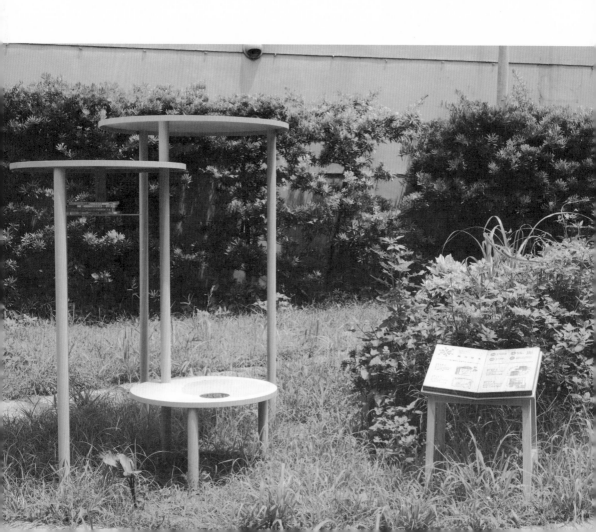

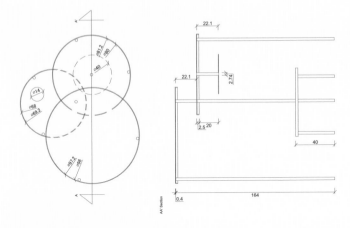

夏日的粉紅小圓舞曲。

**Pink Little Waltz
of Summer**

仁愛路的氣質向來如此：是塊忙碌又重視生活品質的環境，在這快速的生活步調中，若能安排一場能暫時駐足、沉澱心靈的角落，在這裡進行轉換心境的儀式該有多好？而夏日的風徐徐吹來，吹起四處飛舞的蒲公英，任由它們在天空中自在的旋轉與飛舞，就像跳起一首首圓舞曲一樣。以這個角度為出發點，近境製作以「圓」及「群聚」的概念發想書席，再加上可愛的、浪漫的粉紅色，創造出先聚集再發散的動感，就像一曲華麗的華爾滋那樣旋轉、反身、交換動作，預告人與人之間因營造而能傳遞出的美好關係。

綠地附近就有一間幼稚園，且鄰近住宅區域，符合書席的主旨：帶給當地人溫暖、親近的感受。交換書只是一個形式，近境製作更希望傳遞的是不同的生活感受、生活體驗，讓人與人之間更溫暖的溫度，休息是為了走更遠的路，書的旅遊則能串連出更多美好的故事；在陽光、空氣、文字、書的香氣下，傳遞分享、給予文字的美好，建立感動你我的關係。

15

TAIPEI

設　　　計 ｜ 雲司國際設計 廖笠庭、真工設計 江皓千、莎美娜實業執行董事 徐育民
協同設計 ｜ 許致捷
協同製作 ｜ Dream Fairy 夢想騰飛
侍 書 人 ｜ 瑩雪里里長 陳文質
座落位置 ｜ 綠地／台北市中正區瑩雪里汀洲路二段 12 巷 11 號（詔安街與重慶南路三段口）

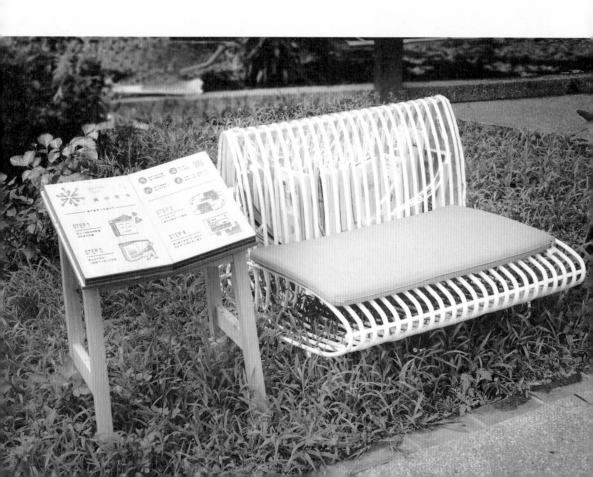

線構之間。

Between
Line Composition

「以線構築，以閱思想；構思文本，人文集萃。若生活的美好，隨處可見；以思依線勾勒生活的妝點。」這是廖笠庭的設計理念，另一方面考量到日後侍書人及相關單位及人員的維護工作及修繕成本，他一開始就想用可永續保存，且具有好清理、不易損壞等特質為材料，因此捨棄木材設計，最後選定以鐵為材質，並以防鏽的氟碳烤漆上色，下雨天也不怕。

這張以線條構築出來的「席」位，鏤空的立面就是書架，上面的座墊以泡棉加上防水布，可增加閱讀的舒適感且防雨，這一切都在呼應美好關係的主題，希望提醒讀者閱讀的舒適與機動性，在公車站牌人潮流動性帶來的活化效應內，文本與人文的衝擊與集萃之下，穿插著生活亦穿梭著閱讀，城市生活的美好因此浮現且隨處可見！這就是書席的意義。

16 TAIPEI

設　　計｜9 STUDIO 九號設計總監 李東燦、萊氏設計創始人 趙悅萊、
　　　　　Garea 科技聯合創始人 佟樂
製　　作｜陳俊凱、劉晉誠、游儒群
侍 書 人｜河堤里里長 鄒士根
座落位置｜紀州奄綠地／台北市中正區河堤里廈門街 147 巷 15 號旁

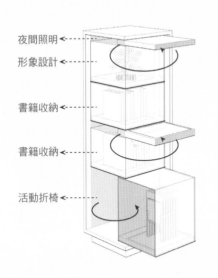

- 夜間照明
- 形象設計
- 書籍收納
- 書籍收納
- 活動折椅

Invisible

"我們在書中，往往才能找到自己，看到自己的一切，包括自己的脆弱、逃避、虛偽及堅強。書，不只是一張一張紙片文字裝訂的實物，它是透明的，它是一面鏡子，倒影我們，及我們身處的世界。"

〜陳文茜

被陳文茜所說的這段話觸動而引發的設計靈感，李東燦認為一個位於紀州庵一旁草皮上的書席，它最適合的形體便是「無形」，既有如此美麗的老建築，書席何必有形，若有形，目的亦在於反射出紀州庵的美與環境的和諧。因此，他設計了一個最簡單的四方體，二個面是鏡面不銹鋼，用一種最佳的姿態融入這個環境，透過使用鏡面材質與視覺反射原理，利用書席的框架將原有的古蹟建築物與新式建築出現在同一框景中，藉由產生出出奇妙的對比。

另外，二個面崁入了許多不同機能的玻璃盒子，展示盒、桌板、照明盒、書盒，甚至是放椅子的玻璃盒，希望在最小的佔地面積下，作到書席最大化的功能性展延。桌板下置入了不同音樂屬性的 QR CODE，隨著個人不同的心情，看不同的書，聽著當下想聽的音樂。生活，本該如此美好。

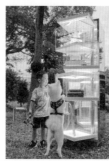

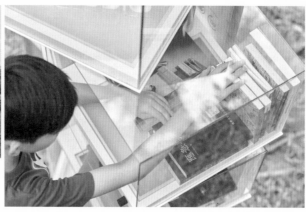

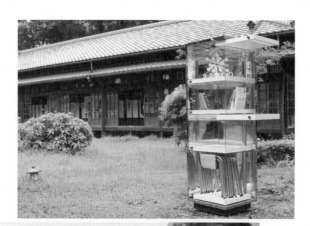

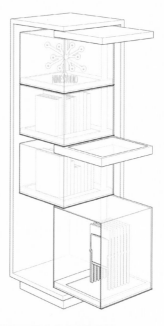

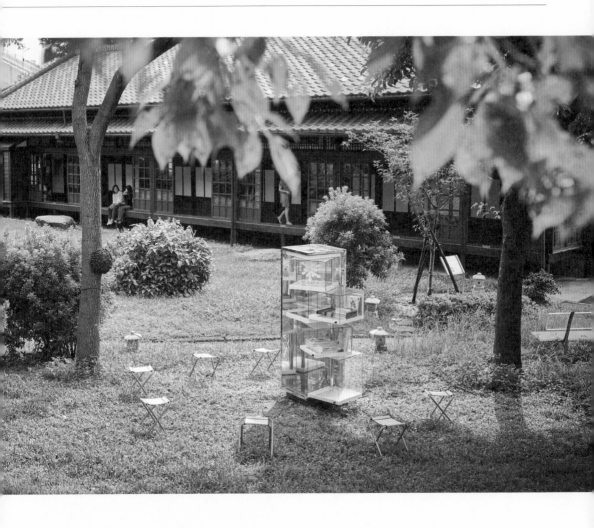

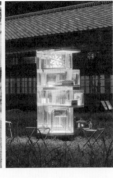

D etail
多功能鏡面玻璃盒

鏡面材質將原有古蹟建築與新建築出現在同一框景中，產生奇妙對比；搭配崁入不同機能的玻璃盒，展示盒、書盒、拉出可當桌板，並可收納摺疊小椅子，晚上搖身一變為照明盒。

17 TAIPEI

設　　計｜大雄設計總監 林政緯、CNFlower 西恩花藝總監 凌宗湧、
　　　　　陽朔糖舍阿麗拉酒店創始人 楊曉東
製　　作｜青木工坊
侍 書 人｜當代生活的實踐者 Seven
座落位置｜安東街公園／台北市大安區誠安里忠孝東路三段 147 號（安東街）

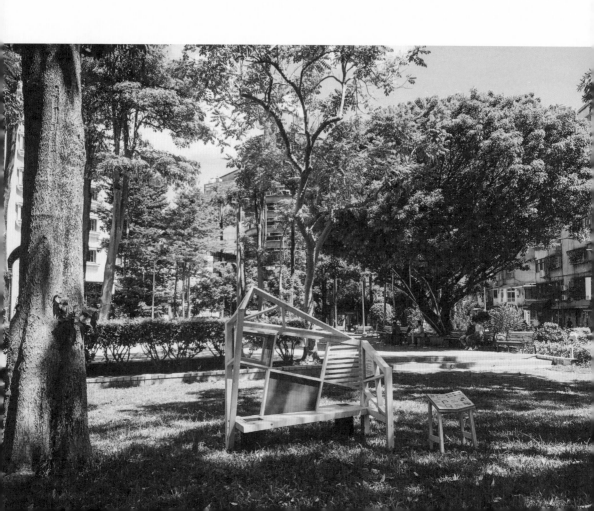

迴聲

Echo

。

坐落於台北東區最熱鬧的市中心，轉進巷口是小吃店、麵包坊、咖啡館及隨處可遇見的公園綠地，是一處人來人往的中繼站。基地的繁榮，與書席的靜謐，形成一種反差，成為私人的秘密基地，擁抱文字閱讀的美好。

串連起人與人之間的無形媒介，可以是你街角巷弄那家最熟悉的早餐店，也可以是市場阿姨親切的問候聲，或是你從未見過的陌生人想要和你交換的一本書。「迴聲」取自迴聲室效應（Echo chamber）的相對關係，打破現代人過於僵化的媒體接收關係，從單方面、被動的接收資訊，轉化為從書本開啟溝通的契機。希望路過的人都能試著坐坐看，摸摸木頭的紋理，短暫的脫離網路世界的喧擾，沈浸於書中的世界。

從生活、設計、實用的概念去實踐書席的設計與擺放方式，親近人的尺度，呼應逃離城市喧囂的主題。不規則的斜切角代表資訊的片段，包覆和穿透，隱喻著媒介的散播和迴盪，實心的木頭書櫃和穿透的對話窗口，在虛與實之間形成一道無形的空間，傳遞出閱讀交換書的微型圖書館場域。

從書席的設計到最後的落成擺放，一步一步的由大雄設計總監林政緯和設計師帶著來自澳門、台灣、大陸的實習生們，共同完成這件作品。其中不乏天馬行空的結構體，或是複雜多變的設計構思。純色的木頭，溫潤又有手感的表面，讓人不自覺想靠近觸摸。種下一棵小樹，代表對書席的期許，希望未來越來越多人走近、好奇、觀看，進而打開書盒子，放進自己的書，交換一本來自你不相識的陌生人想告訴你的思想故事。

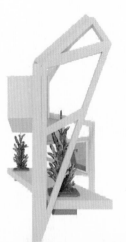
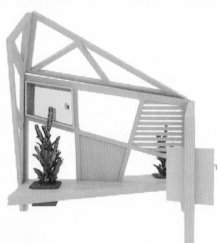

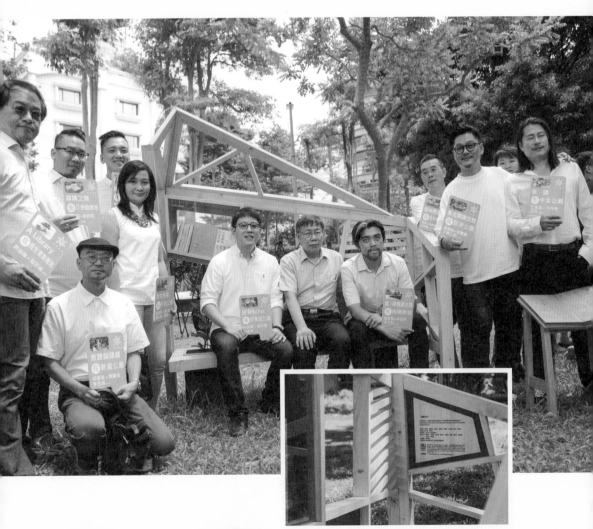

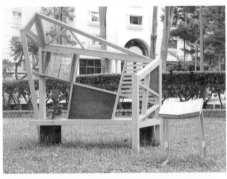

Detail

用木作重新喚起手做職人溫度

木席製作邀請青木工坊職人與志工團隊，喚起手做職人溫度，將傳統技術傳承下去，並將職人精神貫注於榫接的精準，和木質紋理的細膩。

18 TAIPEI

設　　　計｜晨室設計總監 陳正晨、拓朴空間設計總監 陳靜、
　　　　　　香港商承譽資本執行長 潘志強

協同設計｜廖怡婷、高季筠、陳俞安、張舒涵

協力廠商｜柏泰地板工程、尚正企業社

材　　　料｜鐵木、不銹鋼

座落位置｜平安公園／台北市大安區義安里敦化南路 2 段 37 巷 35 號旁

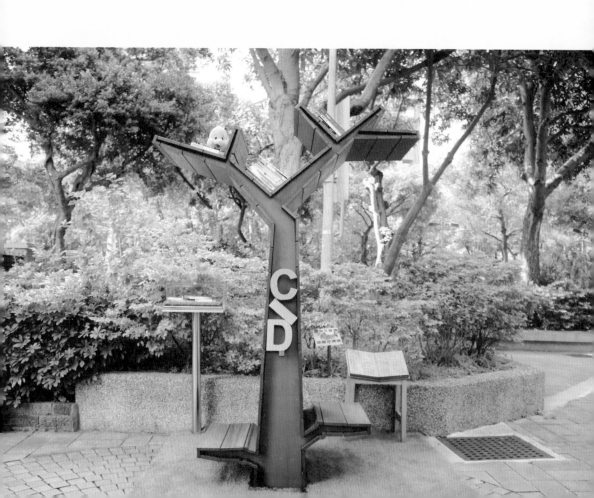

坐座

Seat

。

人們賦予書文字的生命，那麼本質又是什麼？答案是「樹」，藉此希望來看書的大人或小孩，在閱讀時也能感受到那本質給予的美好，同時也重拾人與自然的關係。設計師陳正晨藉由樹的形體，由樹幹所延伸的枝變成了座位以及書架。在椅子高度設計上，設計成小孩以及大人都可以閱讀的高度，方便讓小朋友能自由地站著閱讀、或是坐著閱讀。讀久了，小朋友們想休息一下時，更可以在周遭環境跑來跑去，空氣中還有香草的味道。在大人的高度設計上，也可以陪伴著小朋友一起閱讀，同時有自己專屬的空間，在兩邊側邊上，更貼心地設計出掛勾，可以掛置隨身包包，讓大人與孩子共讀時，增進美好的親子互動關係。

為什麼是「樹」呢？陳正晨說：「我們進行反覆的思考，起初對於書本身材質就是由樹製成，而樹與我們有密切的關係，試想著每個人總有一待在樹下的回憶，或許是休息，或許是野餐，也或許是等待…等。如何打造每個人與樹的回憶？在呈現樹的時候，需要考量到人使用的舒適度，將設計圖做一比一的打樣，發現高度不適合，進行多次的檢討，材質也必須了解擺放地點跟環境之間的關係，都是我們需要考量到。」

樹是最自然的象徵，陪伴著我們，讓我們有機會停下來依靠，而隨手拿起一本書閱讀著。在公園這個地點富有著濃厚的文藝氣息，在步調快速的大台北市，有一隅人們可以放慢腳步，看看周遭的風景，體驗有溫度的互動，是一個適合美好書席的地方，打造新的故事。

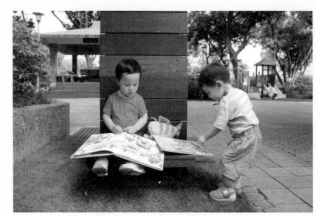

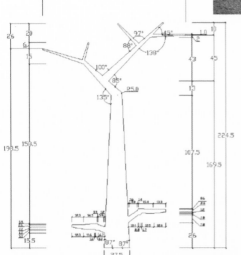

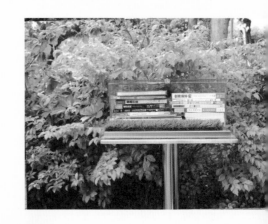

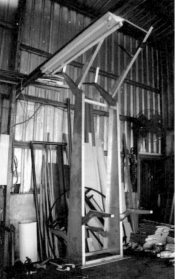

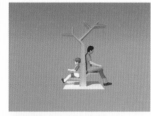

Detail

樹與我們密切的關係

每個人總有一個待在樹下的回憶，休息、等待…，藉由樹的形，延伸樹枝變成座位及書架，不同高度讓大人小孩都可使用，打造每個人與樹的回憶。

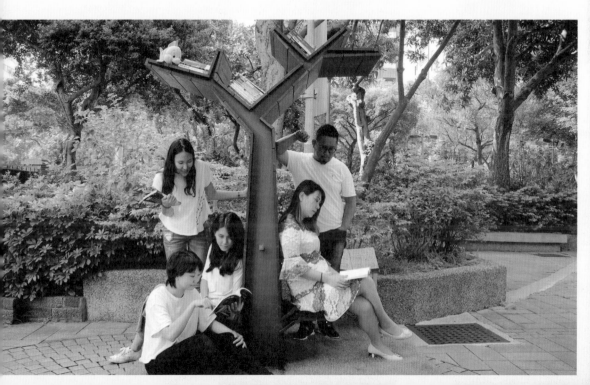

19 TAIPEI

設　　　計｜格綸設計總監 虞國綸、杭州久積科技實業創始人 久積三郎、
　　　　　　樂樂書屋董事長 林雅惠

參與人員｜朱澤翰、王宏家、陳家邦

商品贊助｜麗舍生活國際

協力廠商｜倢茂工程、玖斧工程、力泰廣告、石雍企業、阿鴻油漆

材　　　料｜瓷器、北美松木、金屬立體字

侍 書 人｜義安里里長 劉威志

座落位置｜居安公園／台北市大安區義安里敦化北南路二段 81 巷口右側

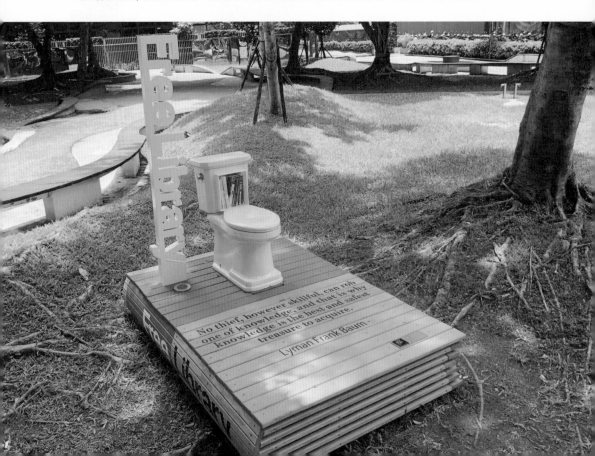

雷射切割字體H:1600 寬:230mm
特定區域面塗紅色油性漆處理(書本封面收條意象)
復古式馬桶
內崁鐵件玻璃書籍箱體
油漆塗裝字體
t:25mm □100*1350mm南方松木板

Free Library

○

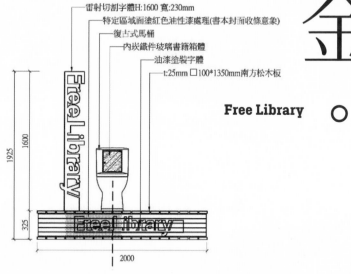

位於敦化南路上的居安公園，屬於台北市最具設計感的公園。延續公園原始設計概念—川流不息的流動意象，在此設置書席，傳遞知識，延綿川流不息，富足心靈的生活意象。摒棄了設計師傳統自我中心的設計方式，設計師虞國綸改以裝置藝術的手法，將人們私領域的閱讀景像，展示於公領域，以幽默灰諧的手法，吸引往來人群的目光，達到交流書籍交換心情的目的。

位在台北市居安公園人行道旁，地點明顯好找，在安裝的當天，吸引了來往路人目光，大家看到公園內出現了一個馬桶，紛紛投以好奇的目光，上前了解，

這是在做什麼的，原來它是提供交換書籍交換心情的地方，了解後，露出淺淺的微笑後離開，女生們的反應都是說：好可愛喔！明天我要來換書。此時，美好關係已經開始發生了。

設計師做設計、可以很不設計、貼近生活、簡單明瞭、引起注意、調味心情、最重要的是達到最終的目的，這才是虞國綸要的—設計。

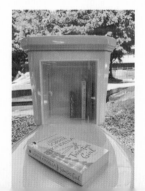

20

設　　　計｜大滿室內設計 滿林昌
座落位置｜綠地／台北市大安區龍門里新生南路三段 15 號空地

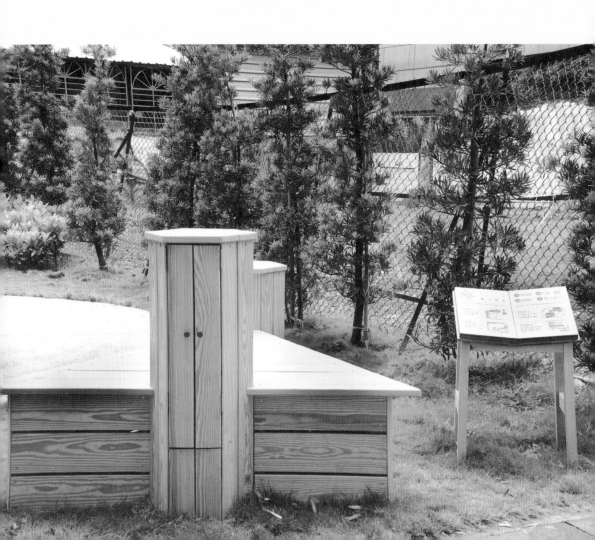

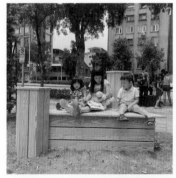

Beautiful Triangle
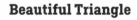

三角形，是世界上最堅固的形狀，還記得第一次看萬花筒嗎？哇～好漂亮！這是什麼？一個簡單的物理原理，讓人們更了解折射對應的奧妙，好多三角形組成的形狀，產生了無限的可能性。

美好關係亦是如此，來自很多三角形的碰撞產生出的火花，環境、人、書席，撞擊無限可能，以人為出發點，展出無限的三角形，綠地供給我們舞台，設計師在舞台上揮灑，藉由書讓我們培養閱讀的良好習慣，感染文化氣息，所有的人放下手機，一起體驗美好的三角關係。

21 TAIPEI

設　　　計｜天涵設計總監 楊書林、睿博縱橫（上海）企業策劃總經理 陳淑芬、
　　　　　　浙江省建築設計研究院工程諮詢設計院院長 甘海波
侍 書 人｜龍團
座 落 位 置｜象山公園／台北市信義區三犁里信義路五段 150 巷

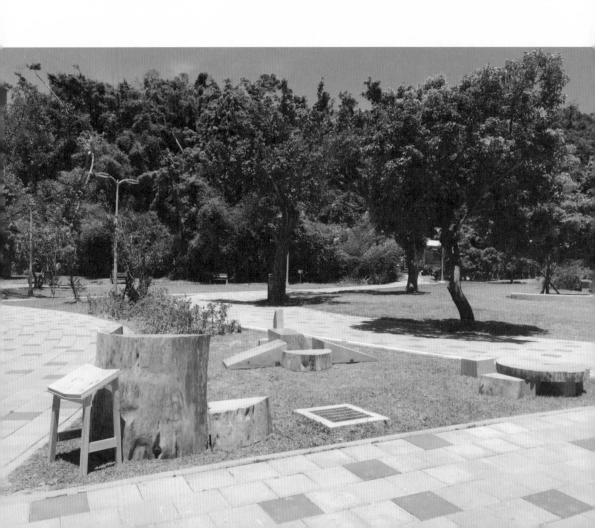

最輕的重量。

Lightest Weight

閱讀，是跨越時空的傳遞；時間，在木生紋理中凝固；我閱讀、我呼吸、我觸摸、我聽見、我說出，妳最輕的一頁書，交換最大的夢想起飛。在社區街角的公園，設計最美的公園書席，讓書香滿溢公園的角落，串連你我的心，也串連美好故事。

這個小飛機書席，是為了孩子而設計，因為想像力，是最輕盈卻又最具重量的希望。都市公園裡，剖開一座 1 米立方的實木年輪紋理，具備著不用解釋的重量感與時間感，組合玩具般地變身成草地上等待飛翔的小飛機，迎著溫暖的冬日和爸爸媽媽倚靠著，一同閱讀兒童美學繪本，是天涵設計想像中最美的親子畫面。

天涵設計用一整顆的實木，立體分割設計分解程序，拆解成一台木頭的小飛機，帶著小朋友的夢想遨遊天空！也確實讓都會的小朋友，用身體的五感觸摸、呼吸、體驗木頭的真正重量，從年輪感受到時間。

22 TAIPEI

設　　　計	桔禾創意總監 張漢寧、蘇州嘉祥樹脂董事 張靜
協同設計	邱憶文、邱睿銘
製作單位	木匠兄妹、堃鈺機械
侍 書 人	景新里里長 張天智
座落位置	四四南村前方廣場／台北市信義區景新里松勤街 50 號

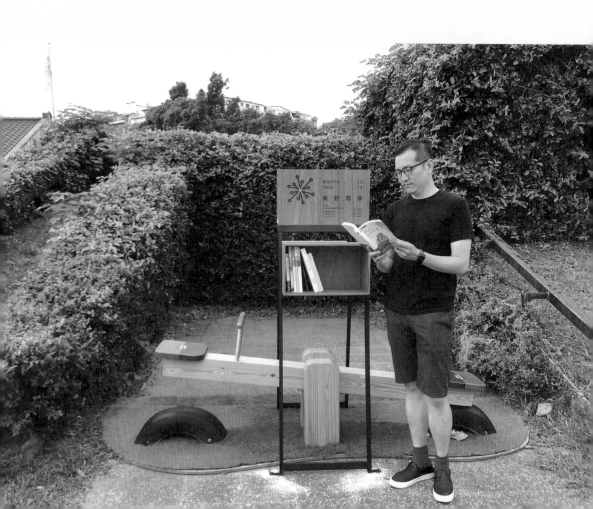

平衡

哲學

衡

學

Philosophy of Balance

平衡，是很多人終其一生在努力所追求的哲學，從人與人的關係，到每個人拿捏工作、家庭與事業等各方面的界線，世界的美好就是達成萬物的平衡，物質與自然的平衡、工作與休閒的平衡、人與人之間的平衡，平衡就是美好的起點。而想要維持「平衡」，就像翹翹板一樣，於是，張漢寧以此意象做為設計的發想，用原木打造翹翹板的主結構，於中間點以鐵架設計成三個書櫃，再附上壓克力板可開闔並達到防雨防水功能。

一開始，翹翹板設置地為一個小型的社區公園，位於隱密住宅區內。當張漢寧畫好設計圖後，景新里張天智里長非常喜歡，覺得放在小公園裡有點浪費，於是主動奔波與爭取，將這個翹翹板設置於台北市重要的觀光景點—「四四南村」內。事後也證明它帶來的效益就如同里長所希望的，現在已成為熱門打卡景點之一。更因為這張翹翹板，桔禾創意也認識了許多鄰居、附近商家，拉近彼此距離，美好邂逅後帶來的關係，就是一種平衡；而這一切都可以從交換一本書籍開始，一點也不難。

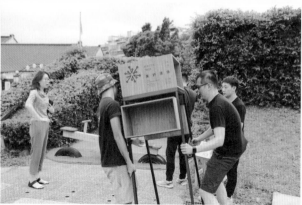

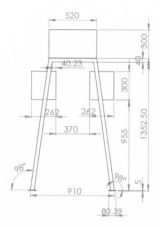
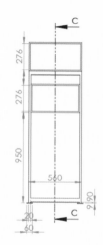
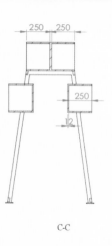

C-C

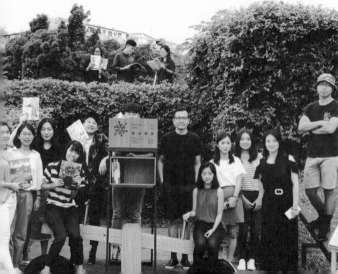

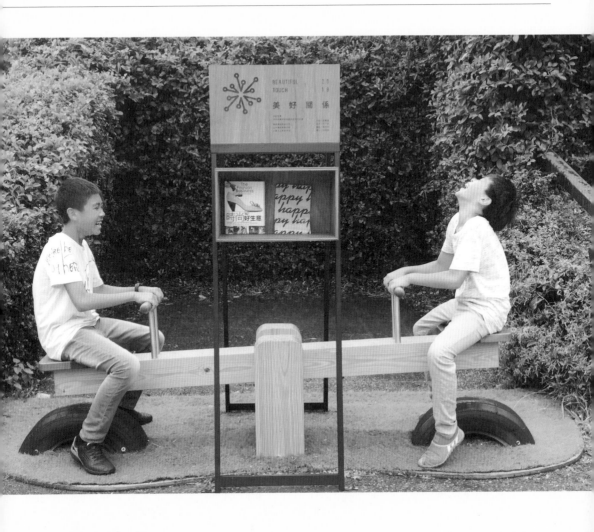

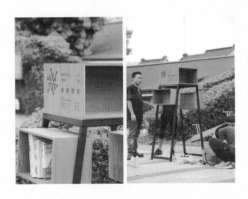

Detail

熱門打卡景點

位於四四南村、鄰近台北 101 的平衡哲學書席，翹翹板造型好玩有趣且耐用，交換一本書籍、完成一次平衡、邂逅一場美好、建立一個關係，現已成為熱門打卡景點之一。

23 TAIPEI

設　　計｜大崑國際設計創始人 江俊浩、古魯奇設計創始人 利旭恆、
　　　　　ADCC 生活藝術學院執行長 汪莎
侍 書 人｜許淑華議員辦事處
座落位置｜中全公園／台北市信義區安康里虎林街 164 巷與松德路邊

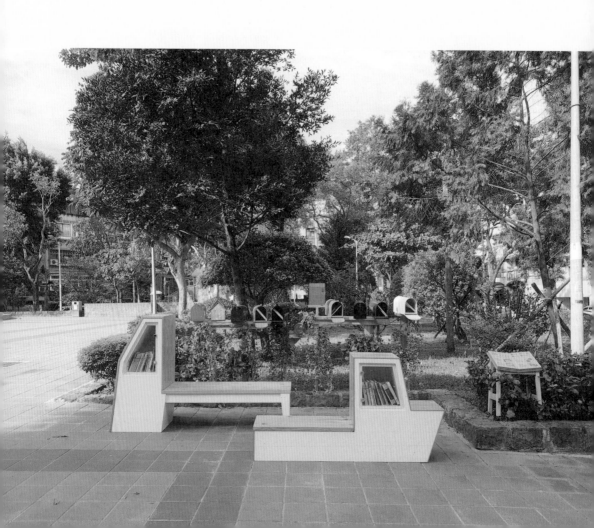

享・讀。

Enjoyment, Reading

設計師藉由事件的發生創意出不同的對話狀態，以公園裡的大人、小孩閱讀型態轉化靠坐的身形設計書席架構，強調成人與小孩書籍交換、文字交流的對等性，讓親子關係透過書席產生更緊密的關係，同時間也拉近人與人之間的距離。利用大量裝飾信箱傳遞不同地域、城市、人民的交流信息，企圖透過對話式的設計機構，讓交換分享與閱讀，達到不同年齡層的親子美好關係。

一個個的信箱，代表了一縷縷的鄉愁。我們曾經有過那樣的年代，期待信箱開啟的那一刻，收到家鄉捎來的訊息，這樣的想望很難熬，卻又美好。一本本的書籍也曾經串起人與人之間的關係，即使互不認識，卻有著共同的頻率。讓我們起身分享書與故事，重拾那個單純又深刻的美好。

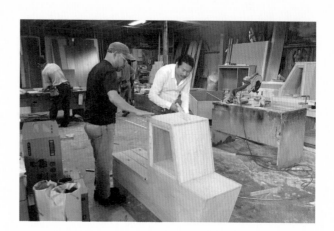

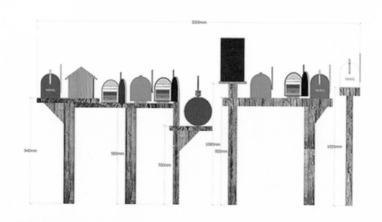

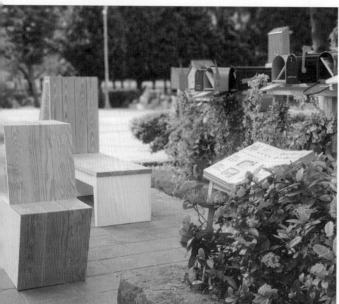

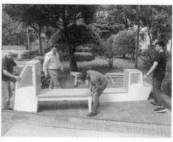

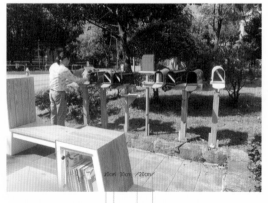

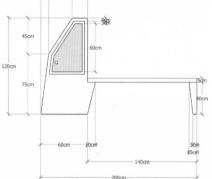

Detail

用信箱傳遞交流信息

以一個個的裝飾信箱做為書
箱，藉由一本本的書籍，傳遞
不同地域、城市、人民的交流
信息，串起人與人之間的美好
關係。

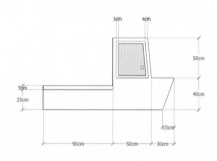

24 TAIPEI

設　　計｜山隱建築設計總監 何武賢、合眾汽車總經理 余政明、
　　　　　寬居空間設計總監 許家慈
侍 書 人｜介壽里里長 林玉琴
座落位置｜民生公園／台北市松山區介壽里民生東路五段36巷4弄～8弄（微熱山丘對面）

Duo Duo
with a Schoolbag

人們好像快要忘記書本紙張的味道了！一本書拿在手上總是有一份溫暖與貼心，甚至感覺到有靈性的存在。書席設計規劃呼應了書本的特性，書籍紙張來源為紙漿，紙漿來自於樹木，樹木因大地而滋長，所以設計發想乃來自於回歸源頭的單純。

設計師採用台灣杉木做為鋪陳構築空間的主要設計元素，大塊福杉為座椅之用，小支台灣杉木則搭布棚遮陽避雨，裁切中段杉木拼出了一隻小毛驢的木雕作品；並以小毛驢作為書席的精神代表公仔，其背上掛著書包以供書籍交換之用，牠是傳遞書本的使者。小毛驢書席公仔特別以卡漫形象現身，藉此與小朋友建立美好關係，同時希望能喚起居民的童年回憶，喚回單純、書香與大自然的芬芳。

「我有一隻小毛驢我從來也不騎，有一天我心血來潮，騎著去趕集。」書席安置這天，介壽里里民哼唱著這首歌迎接小毛驢多多在民生公園落腳。背著書包的多多書席，用最純真的童趣，拉近書與人的距離，於是小毛驢身上還帶著滿滿的好書，要與喜歡閱讀的人們交朋友。

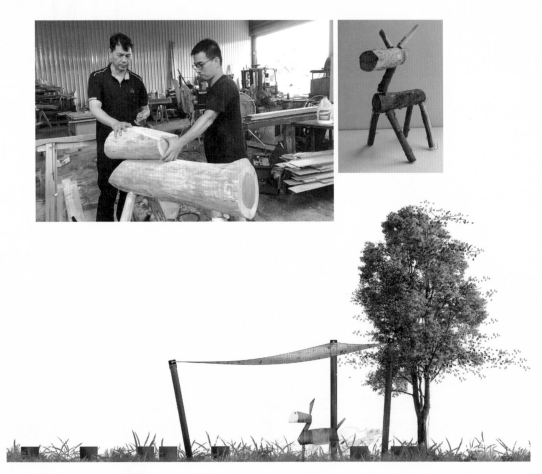

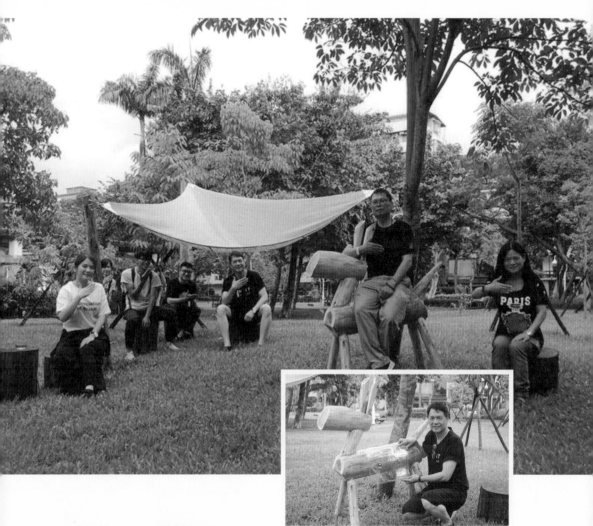

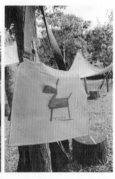

Detail

義工媽媽背著書包傳散美好關係

打造小毛驢作為書席的精神代表，下午
義工媽媽會背著裝滿書的書包，在公園
周遭分享好書，傳遞書香、增進人與人
之間的彼此交流。

25 TAIPEI

設　　　計｜台灣室內設計專技協會秘書長 邱振榮、李思儀中醫診所院長 李思儀、
　　　　　　Vogue 副發行人 周麗美

協　　　助｜榮設計、震東木業、潘震東、林靜薇、廖崑貿

材　　　料｜台灣杉、玻璃、固定椿台灣杉木

侍 書 人｜法雅客

座 落 位 置｜新富公園／台北市南港區新富里研究院路一段 65 巷

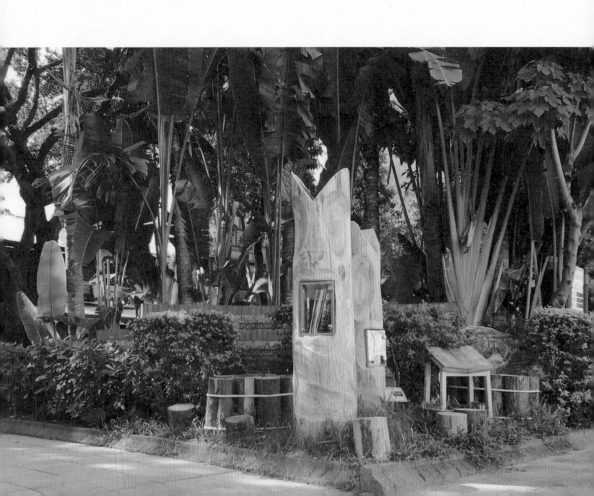

焦糖貓頭鷹。

Caramel Owl

風，呼呼價響；雨，嘩啦啦的伴奏；太陽，暖烘烘的微笑；旅人蕉，叢叢生綠蔭。住慣山林的焦糖貓頭鷹兄妹，竟被南港新富公園優美的綠意芬芳吸引住，從深山遙望都市喧囂，有多少城市綠意被人們遺忘呢？貓頭鷹兄妹起身展翅飛翔，來到城市，決定駐立在新富公園，塑造一個友善自然、親近書香、共享閱讀的空間。

每棵樹木都擁有自己獨一無二的年輪記憶，每棵樹木會因環境擁有自己的木紋色彩，不同的樹種、不同的環境，產生不一樣的年輪造型；不同的手工、起始點、角度，產生不一樣的視覺效果。保留最原始的溫度、最天然的風貌，設計運用台灣就地自然杉木創作，純粹質地的材料搭配不過分的工匠，刻劃出貓頭鷹的獨特造型書席，排列出休憩閱讀的心型木椅。讓手創與自然環境結合，保留最天然的風貌、最原始的溫度。

樹木，讓人類環境擁有舒適的連結；木質，給人類感官享受溫潤的情感；書籍，使人類知識產生創新的養分。樹木、木質、書籍，搭配新富公園的人情味、蟲鳴鳥叫、綠意環境，創造了輕鬆、舒適的閱讀空間，此時此刻，法雅客還提供滿滿的好書放進貓頭鷹書席與大家分享！快來一起閱讀吧！

焦糖貓頭鷹兄妹的願望，是希望大家能夠帶上一本對自己有影響力的書、寫下一句祝福的話，放進貓頭鷹書席裡捐贈或交換書籍，分享給下一位喜愛閱讀的人。每一本好書、每一句祝福，就像拼圖般，你我正一片一片拼湊出都市中的美好關係。

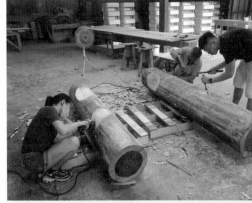

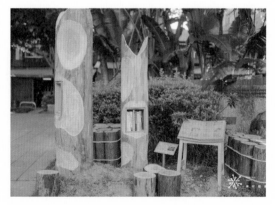

Detail
你有多久沒有看過貓頭鷹了

藉由貓頭鷹塑造大小朋友都喜歡接近與唸書的環境，採用台灣杉木與自然環境結合，喚起居民的童年回憶，喚回單純、草香、書香、大自然的芬芳。

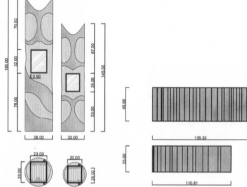

26 TAIPEI

設　　計｜席克空間 徐慧平、廣州設計周董事 萬里紅
座落位置｜天和公園／台北市士林區天和里天母東路 69 巷前

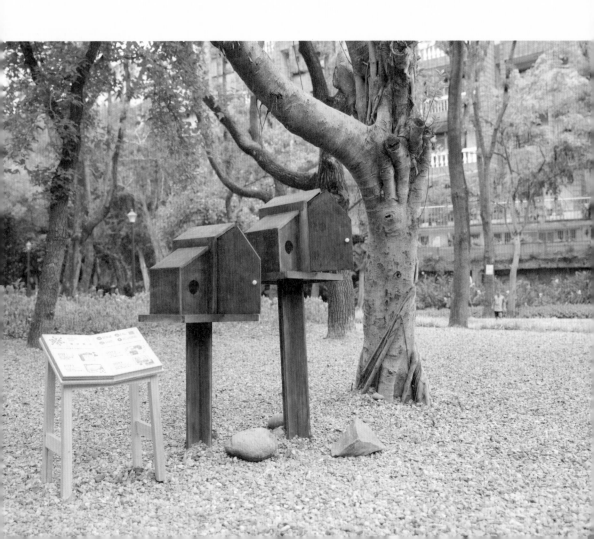

美好共生。

Beautiful Symbiosis

天母這塊綠地被樹圍繞著，就像城市中的一片森林。想在這裡設書席，最重要的就是融入，不破壞這原生的自然景色，於是，徐慧平在這裡蓋起了鳥巢，帶書回歸大自然。打開書本，一切「美好共生」，藉由書席傳遞的關係共生共存在這片土地上，相互欣賞卻不干擾，也讓來借書、交流的城市人，理所當然的享受自然界的一切美好。

用木頭打造的鳥巢，對書來說，這兩座巢不是「歸巢」，而是暫借的空間，賦予它們更重要的使命，就是放一本書進去，下次來時多了兩本新書，那本不知已流浪到那的舊書，拋磚引玉似的帶有心人認識兩個新朋友，書席的力量就這樣一本本，隨著鳥巢的開開啟啟，如同展翅高飛的鳥兒一般，傳出去。

施工初期，每每有熱心的里民徘徊、探問，擔心這外來「物種」破壞了公園裡的自然生態，在細心解說下，居民才從一開始的排斥到好奇，甚至最後感佩、鼓勵這項公益活動；在設計師離開時，還不忘說句「辛苦了！」正是這種默默改變的力量，和與人與之間互動的開始，說明了書席的美好。

27 TAIPEI

設　　計｜天睿設計總監 劉貴美、世界家具木工冠軍 鄭欽豪、
　　　　　LWP 設計事務所創始人 張巧梅、吉博力中國銷售總經理 張銘
侍 書 人｜天和里里長 莊福來
座落位置｜天和公園／台北市士林區天和里天母東路 69 巷前

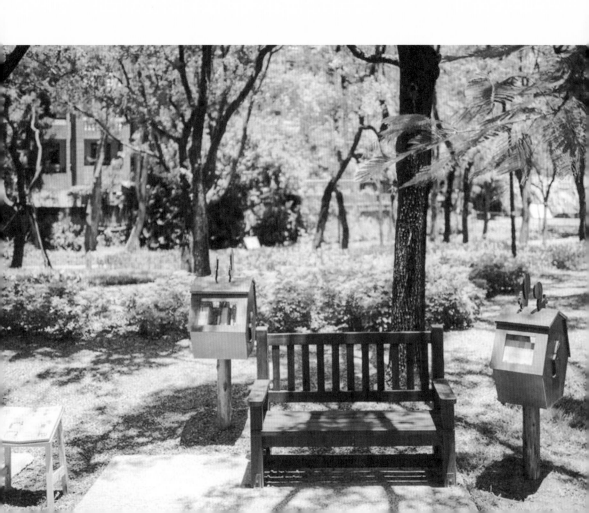

共共
榮生

Live and
Prosper Together

每一本書都是寶藏，我們在書席交換彼此的珍藏，分享你我的故事。書席設計發想來自佛教「入藏」的傳統（製作佛像時將文物埋進佛像），書本入席、書席入園，無聲無痕融入鄰里，並用自然材質製作，更有小動物們圍繞在旁。在這個共生共榮的書席，人們可以沉浸於書本裡、倘徉在綠地中。

設計師劉貴美說：「因美好關係，有幸見證，三玉宮 40 周年第一次至番井口取水儀式，天和公園的特殊歷史背景。走在公園，微風徐徐，頓時覺得漫走在此處何其幸福，回想古人的生活軌跡，經過前人的努力，留下這個有歷史意義的公園。因美好關係書席設計，串起古今時空的美好關係！」

書席設計將藏書的櫃子以鳥屋外觀設計，遠觀又似棒棒糖，配置了許多森林小動物在周遭。以童趣為主體，民眾在此看書時彷彿沉浸在童話故事中，和自然森林內的動物和平共存、共讀。

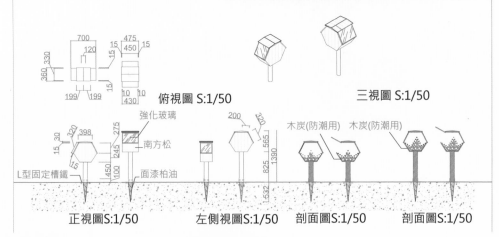

俯視圖 S:1/50

三視圖 S:1/50

強化玻璃

南方松

L型固定槽鐵

面漆柏油

木炭(防潮用)　木炭(防潮用)

正視圖S:1/50　　　　左側視圖S:1/50　　　剖面圖S:1/50　　　剖面圖S:1/50

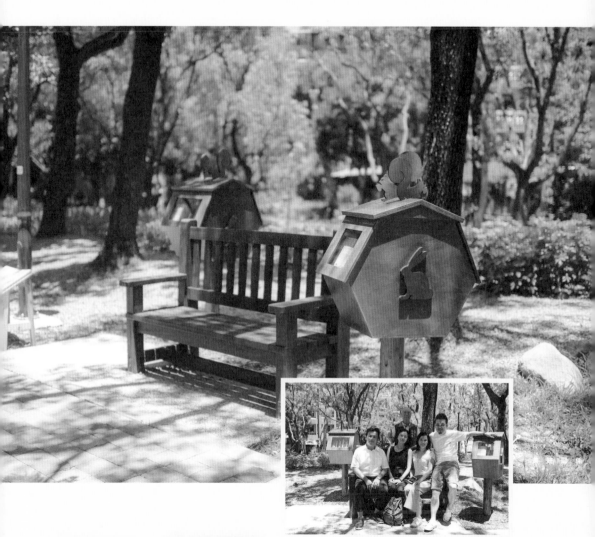

Detail

串起大自然的美好

將書席以融入公園為主要設計，顏色及
材質都使用大自然色調，搭配周遭配置
森林小動物與你共存、共讀，共享美好
大自然，沈浸童話故事國度。

28

設　　　計	無界象國際設計總監 張顯瀚、香港室協前理事長 陳德堅、 前摩根台灣區董事 石恬華
協助單位	永欣里里長 潘萬生、台北市產發局、陽明山國家公園管理處
製作單位	無界象國際設計、榭琳傢飾
侍 書 人	道思國際教育機構、立法委員 吳思瑤
座落位置	永欣綠地公園／台北市北投區天母東路 105 巷 7 號旁邊（停車場邊）

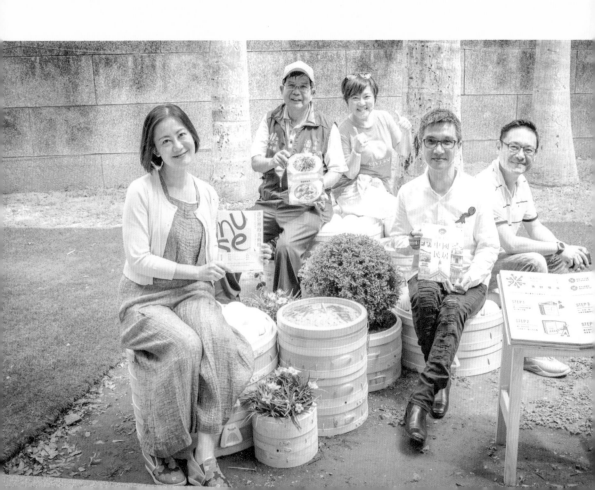

精
神
食
糧

Spiritual Food

○

「我們每天都要吃東西來填飽肚子，但什麼可以填飽我們的精神？唯有知識可以給我們充實的思想。」設計師張顥瀚由書席是一個公益活動為發想，因此想用生活周遭即可取得的素材，形塑一個全新印象，讓來來往往的路人對這個作品有所共鳴，或被這個作品吸引，而進一步想靠近仔細瞧瞧、動手把玩。

秉持這樣的理念，他認為設計師應該要有活化平凡素材的能力，於是他開始在生活中找靈感，設定目標為：台灣特有的、必須可回收與符合環保概念。也因此，捨棄充滿現代感的裝置藝術，最後選擇購入大中小三型的蒸籠，噴上防水漆加工處理；並在蒸籠上方以人造皮做成包子形狀的坐墊，材質柔軟舒適，下雨時，水自然順著包子的弧度落下，不會讓表面積水。書籍的擺放安排於含蓋的小蒸籠裡，密閉式的空間防溼防水；中型的蒸籠栽種花花草草，讓整個書席更融入這片綠地。

張顥瀚用蒸籠及包子的意象吸引公園遊客的目光，進而走近打開蒸籠，獲取蒸籠內的精神食糧—交換書。他更希望這座書席同時兼負教育與歷史記憶的功能，身為天母人的他挑選距離家附近這塊綠地，因為兩旁為安親班和幼兒園，由他們擔任書席侍書人再適合不過，加上一直以來都相當關注設計領域的吳思瑤立委幫忙，讓這個書席更能發揮主旨：在日常中生活發現不尋常，並進一步有所體悟及成長。

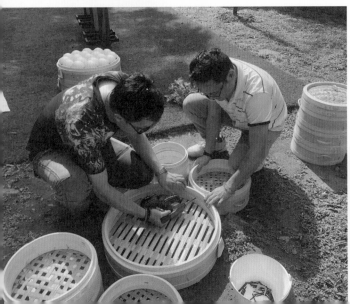

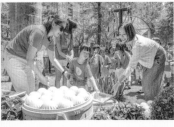

Detail

運用台灣特有環保材質

從書席是公益活動為發想，捨過於現代
或華麗的裝飾，用台灣特有可回收的環
保材質—蒸籠，作為書席造型，將交換
書轉化為精神食糧意象。

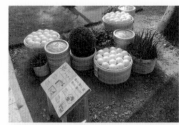

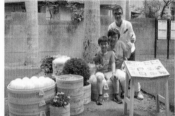

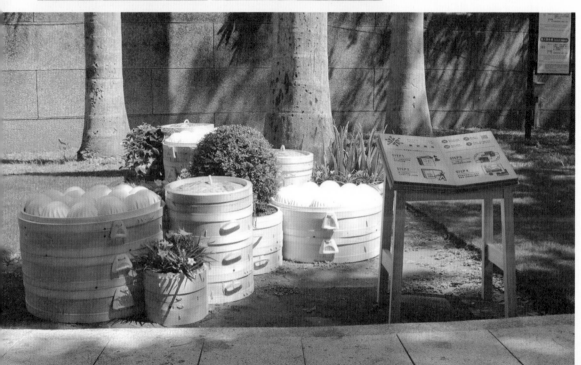

29 TAIPEI

設　　計｜抱樸設計總監 周言叡、Meissen 梅森大中華區董事長 葉佳琪
座落位置｜碧山公園／台北市內湖區碧山里內湖路三段 60 巷 8 弄 3 號前

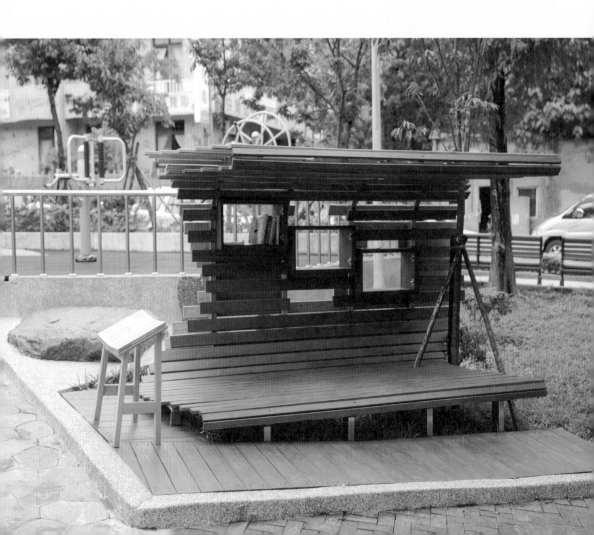

緣分的印記。

Mark of Serendipity

勘查這座公園時，設計師周言叡意外發現，竟然是他小時候住家旁的公園，因為以前叫金龍公園，現在是碧山公園。於是，滿滿兒時的回憶不斷地湧現出來，小時候附近的這間房子，是他母親辛苦賺錢買下屬於自己的第一間房子，所以他和母親都非常喜歡這裡，當時房子要賣掉搬家時，心中還十分的不捨和難過。

還記得公園旁的這一間老舊房子，住著一位精神有點異常的奇怪伯伯，小時候還曾經被他用榔頭的尖銳處刮傷腿過，現在這間房子已變成一間廢棄屋，奇怪的伯伯也已不知去向，30 個年頭過去後，房子還在、公園還在、溜滑梯也還在，周言叡卻因為這一次的緣分，再次回到了這個公園，為這個公園留下了一份印記。

周言叡用流線的曲度，代表了緣分的流動，而不同的角度看它就有不同的形狀，象徵相同的緣分卻給人不同的印記，期望來到這裡遊覽書席的人們，因為一本書、一個章節、甚至於一句話，對生命產生了一個美好的印記，就是最棒的緣分了。

30
TAIPEI

設　　計｜合藝建築設計執行董事 金捷、抱樸設計總監 周言叡
座落位置｜湖山六號公園／台北市內湖區大湖里大湖街 166 巷 30 號

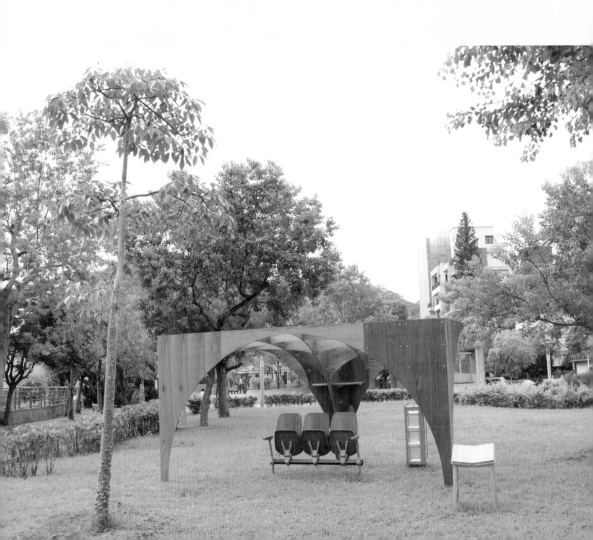

美好之門

Beautiful Gate

西方的拱券技術早在公元前第 4 世紀已在兩河流域出現，以後在巴比倫、亞述、印度、羅馬應用並有所發展；直到 19 世紀末，歐洲大型建築的基本結構方式是磚石的拱券，它是歐洲建築取得重大成就的基礎。而拱券結構在中國建築結構發展史上也佔據著重要的地位，其象徵著我國古代文化的歷程，同時對現代建築有著深遠的影響；現代建築蘊含著人們更多的精神追求，拱券標誌著多種建築文化和審美。

從光輝拱券到知識之門，兩者之間正好可以得到完美的契合。以木質結構組合而成的拱券為書席，象徵一頁頁觸動人心的詩篇，猶如一座座內藏文化底蘊的拱券，歷代傳承，傳散出去。

31 TAIPEI

設　　　計	青埕設計總監 郭俠邑、台灣珍稀木頭收藏家 林岳昇、品伊設計總監 李莎莉
協同製作	陳元晟、牙璽靖、陳啓文、林佩玲
製　　　作	樂業國際、大昌製材、堃鈺機械
材　　　料	相思樹、金屬、壓克力
侍 書 人	內湖奧迪汽車
座落位置	綠地／台北市內湖區湖元里新湖三路 288 號

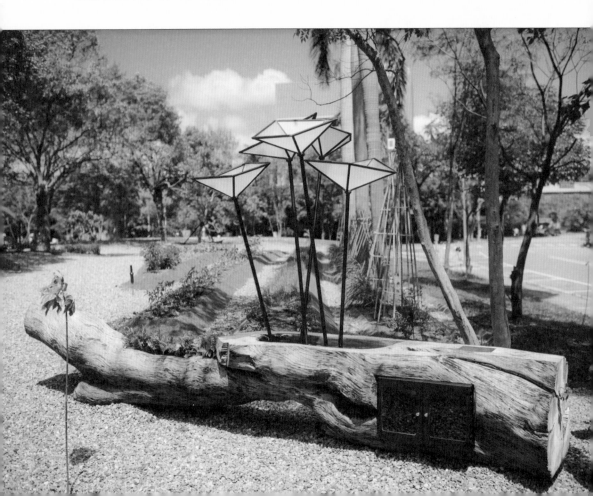

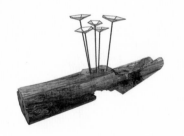

Ode, Integration

這是一個集結多人設計發想與找尋材料時天外飛來一筆而形成的美好書席，靈感來自蒲公英，讀一本書，就像輕盈地靈魂被文字帶去了美好烏托邦，如同風的指引，讓蒲公英一邊旋轉一邊飛翔，引領飛向湛藍的天空，帶著這份美好翱翔天際。從蒲公英、延伸到一張來自大陸品伊設計總監李莎莉的手繪草圖：一個人坐在雲裡悠閒側臥的看書，旁邊有一根釣竿從草地上釣了一隻魚。這看似天馬行空的夢境，青埕設計總監郭俠邑一邊整理她的設計發想，一邊加上自己的想法，便將蒲公英的桿子延伸成一隻釣竿，藉由蒲公英造型回收雨水，可以養魚、種植花草，將這自然的養分循環、再生，運用「魚菜共生」概念，設計了一個木箱，裡面放魚缸、上面種植花草，旁邊有書櫃可以放書。

當郭俠邑開始尋找適合的木頭時，在台灣珍稀木頭收藏家林岳昇的倉庫旁，看到一棵倒下來餐風露宿躺在外面很久的相思樹，經過大自然的風吹日曬雨淋的洗禮，整棵木頭呈現出自然的灰色，正好符合他希望書席的木頭不是刻意營造，而是感覺原本就放在那兒的樣貌。刻意保留木頭原貌，僅在這棵木頭挖一個洞，把蒲公英插上去，讓它可以接雨水，水流下來可用來養魚、種植物；再將木頭斑駁的縫留下來養苔蘚，並挑選側邊長出一株小榕樹旁挖一個洞用來放書，呈現枯死木頭長出新生命的能量。整棵木頭上面剛好可當平台，可以坐下來，閱讀書籍、閱讀人與人之間、人與環境之間的美好關係。

完成書席設置時，產發局局長林崇傑說，這是他最喜歡的書席之一。這座書席的木頭又像一艘船，誠如閱讀就像擺渡一樣，引領你航向遠方，藉由蒲公英的傳遞，擴散開來。取名賦｜融，不只是融合、更賦予滿滿正能量的新生命，並且將大自然與藝術共創的美學生活，交織融合在環境之中。

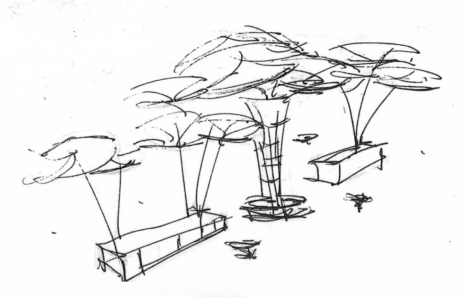

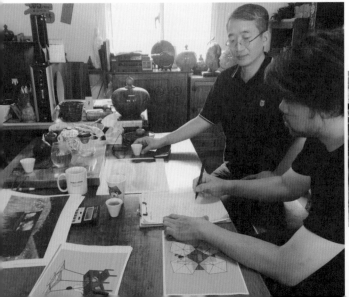

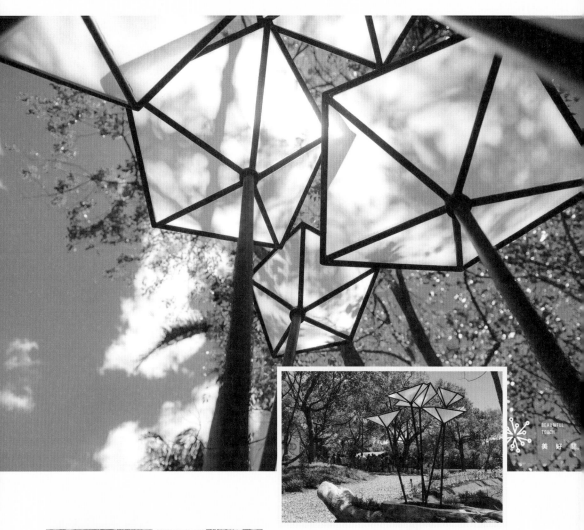

 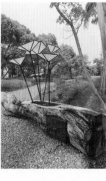

D etail
魚菜共生

刻意保留經過風吹日曬雨淋的木頭原貌，僅挖一個洞插上蒲公英可接雨水，水順著桿子流下貯存於洞裡，可養魚、灌溉植物，讓自然的養分循環、再生。

花蓮　台南・宜蘭・　台中・台東・　60座書席設計解剖書

採訪撰文｜美好關係團隊

32

TAICHUNG

設　　　計｜天坊室內計劃 總監 張清平、樂樂書屋執行長 張子庭
侍 書 人｜樂樂書屋
座 落 位 置｜中興街木棧道／台中市西區中興街木棧道

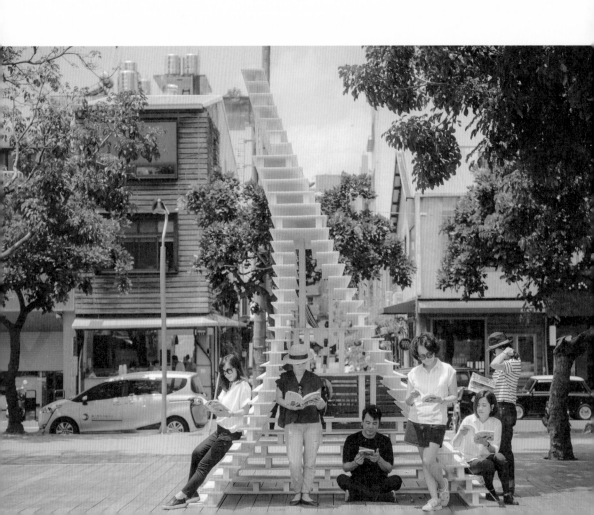

Intriguing

。

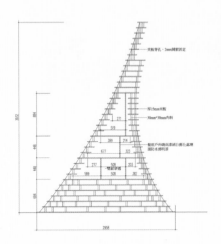

這是蒲公英書席計畫第一個完成的書席,由天坊室內計劃總監張清平設計,他引用劉義慶《世說新語》的「酒正自引人入勝地」為題,在書席擺了兩個字:這面看過去是「人」、反過來則是「入」,兩邊的弧線是一個最簡單、且最有意義的線條;左邊帶給人希望、右邊帶給人獲得。

為呼應公園的環境,張清平用極為簡單而常見的材料來設計閱讀,同時讓觀者也能閱讀其設計。透過層層的架空與重疊,雕塑達到平衡,白天光影斑駁,夜間燈光交互折射。這座書席將穿梭流轉於公園中天然樹木的形態凝固下來,不論那一個角度,人們都會被它的分割與影像所感染,交會的影子和日光穿插在凝固的格子之中,也溢出在格子之外,這是一種夢幻般的經歷體驗。它讓人們有一個新的角度與空間可以閱讀,也可以被閱讀,可以重新思考,也可以想著所發生的事情,感受著它散發出的持久活力。

設計所展示的是一幅關於城市生活的夢想與畫面:一邊是歷史的顛覆,一邊是人與人關係的重建,一邊想著未來的無限可能,一邊渴望與被閱讀。不對稱的造型和相對立的極端和諧地融合在一起,就像是從土地生長出來,讓書席有感,讓引人入勝穿越時空,讓美好直入人心。以設計、閱讀與人之間的新互動、新關係,讓城市與心靈空間昇華出一種美感意識。

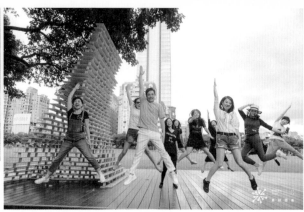

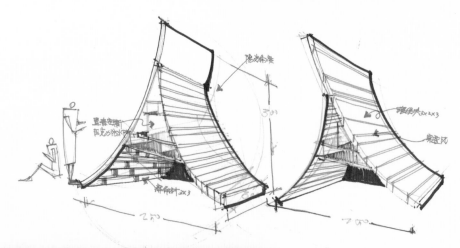

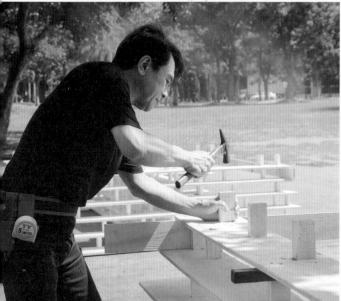

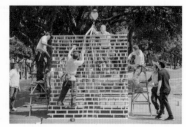

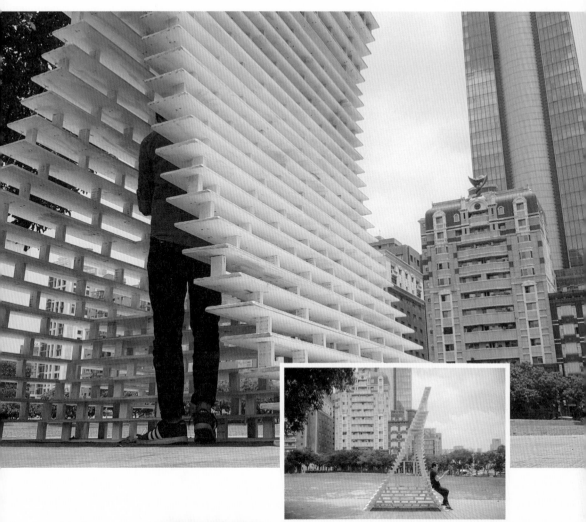

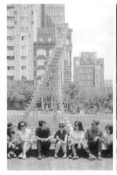

Detail /

最簡單美麗的弧線

一面是「人」、另一面是「入」，簡單
而優雅的線條，一邊是耕耘、 一邊是
收穫，一本本、一層層、一次次，循循
善誘發出邀請，與我們一起引人入勝。

33

TAICHUNG

設　　　計	坐設計事務所 ZUO Studio 設計總監 陳羿冲
協助單位	台中不動產開發商業同業公會
施　　　工	竹籟文創團隊
侍 書 人	宏境營造
座落位置	經國園道／台中市西區英才路與向上路交叉口

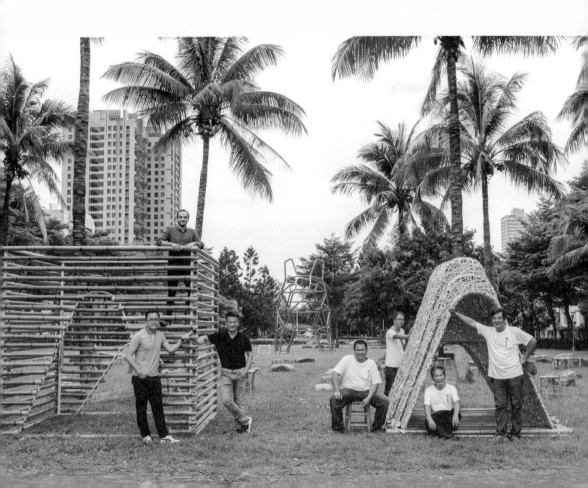

Glistening Bamboo

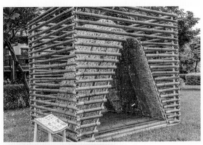

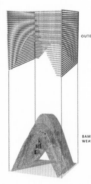

OUTER SHELL

BAMBOO
WEAVING

取用南投竹山竹材編織而成的這座竹書席，是台中花博「竹跡館」的虛空間展現，坐設計總監陳羿冲透過將實、虛空間利用的設計手法，以竹跡館的剪影，將空間形塑翻轉；並將原本由 36 個單元竹編織組成的竹跡館，擷取其中 3 個單元的曲度、高度以同等比例縮小，以小書席實驗竹材與建築的無窮想像，讓竹片化為建築的曲線，勾勒出人與人之間美好關係的連結，將周遭環境與大眾，成為交換文字之間的美好連結。

相較於竹跡館打造象徵中央山脈的 10 公尺高竹建築，層層堆高向上的雄偉外觀一覽無遺；而展現竹跡館虛空間的竹光粼粼書席，則是從裡面感受比例縮小的層層山巒意象，並藉由一大、一小的前後山形開口，營造出空間的豐富性，讓大人、小朋友不管是置身其中或坐、或站，或閱讀、或放空，抑或恣意穿越其間，皆能趣味盎然，同時也能細細品味傳統竹藝編織技法及竹編細節。

34

設　　計｜新業建設董事長 卓勝隆
侍 書 人｜新業建設
座 落 位 置｜台中文學館／台中市西區樂群街 38 號

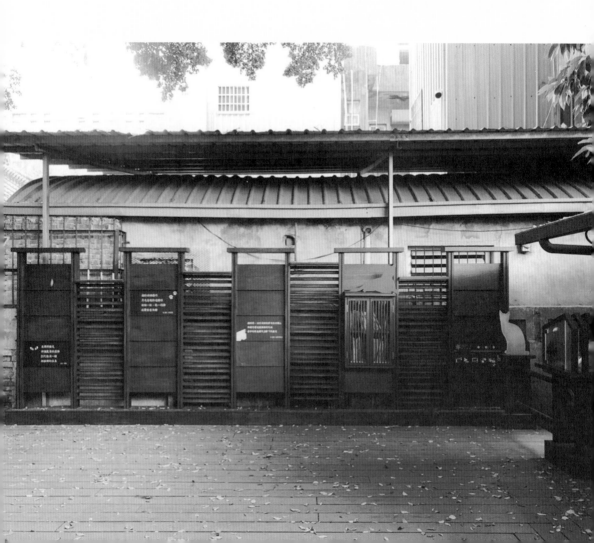

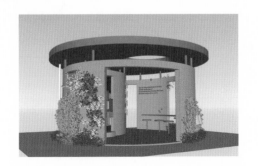

台中文學館原為日治時期的警察宿舍，1932年落成。基於歷史建築之永續保存，呈現時代的精神與脈絡，記錄大台中地區文學發展的軌跡，彰顯在地文學家的成就。新業建設的書席挑選位於文學公園西北側入口周邊的資訊亭，以種植複層植栽，運用立體綠化手法軟化既有抿石子牆面冰冷印象。並透過將原有空間的內凹櫃體，改造為書箱與燈箱，提供民眾圖書交換與活動資訊分享，同時增進夜間民眾利用頻率；內部牆面則以金屬刻字裝飾，內容篩選台中文人創作之詩詞內容，以呼應文學館園區本身之場所特性。

此外，大榕樹平台與文學餐廳所夾之動線邊界，有一處未經整理之牆體，與園區整體氛圍較不融合。新業建設透過增設一符合整體空間質感之雨淋板塀，藉由錯落之板塀高度與格柵密度之調整，降低立面可能之壓迫感，產生較豐富之

韻律感；部分雨淋板片改以茶色玻璃置換，作為民眾創作詩選之展覽平台。而視覺端點處參考既有建築語彙增設一窗櫺式之書櫃，作為次書席之書籍分享空間。文學餐廳側院處，則以造型資訊櫃搭配欄杆作為空間安全防護，建構出轉角處之空間停留點，並利用三座不銹鋼烤漆貓型剪影，串聯書櫃空間，呼應園區既有空間記憶。

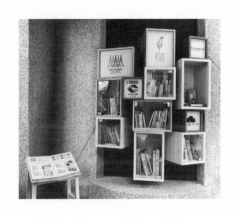

35

TAICHUNG

設　　　計｜半畝塘設計總監 何傳新、景觀部協理 蔡文松
侍 書 人｜半畝塘環境整合
座落位置｜協和公園／台中市西屯區玉寶路、玉成路交叉口

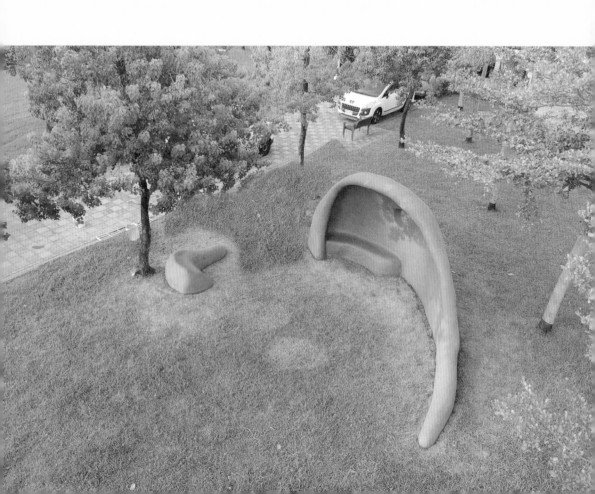

泥窩。

Muddy Abode

半畝塘的想法很單純，希望民眾來到公園可以與土地親近，可以體會公園裡的風光雲影，閱讀不限於書本，更多是人與環境的互動；同時也希望這場活動結束之後，書席的材料可以全數回歸土地，不會增加環境的負擔。於是乎，風光是書，泥塵為席，半畝塘的書席有了一個模樣，期待來到這裡的人都可以在其間找到一段美好關係。

質樸的「泥」是半畝塘鍾愛的材料，纖維肌理豐富的紅泥牆原來混和了紅泥、石灰、糯米、砂與稻稈等材料，經匠師手作成型，再等待時間風乾，成就一座會呼吸的泥窩。掬一把泥土，塑一座書席，找回人與土地最親密的關係，與大地一塊大口吐納，與樹蔭一塊閱讀光陰。邀請你來這裡坐坐，找回小時候玩泥巴的模樣，感受樹下吹過的風，閱讀土地最慈悲的溫度。建築從土裡長出來，從那裡來，就回到那裡去，回歸大地，代代無盡。

完工後，隨泥形而坐，或坐或躺或臥；孩子來看書了，小朋友來玩了，好奇的對著泥窩投球；夜晚，來談琴說書。對半畝塘來說，所有空間的出現最終都會回到人身上，如果今天人不出現在空間中，那空間的出現便會失去意義，所以他們所做的一切設計，過程真的很繁瑣，但那些枝微末節的事情都會反應到使用者身上，而半畝塘對設計的那份執著，一直是如此！半畝塘歡迎大家以書會友，以書席作為一個原點，串連一種富含土地記憶的材料，傳承古老智慧的構築方式，在現代、環境及人間的連結。

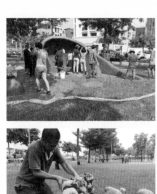

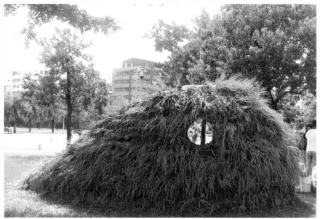

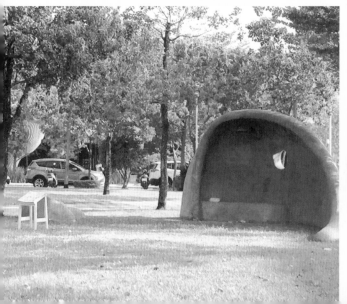

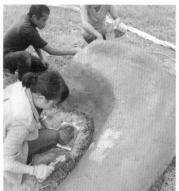

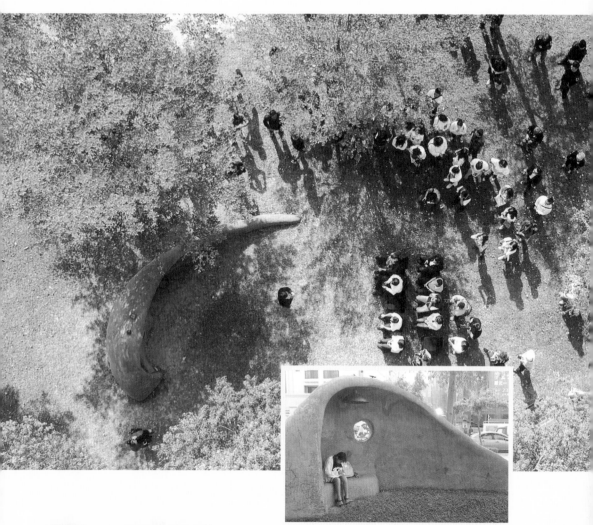

\mathcal{D}etail

隨泥形而坐

「風光是書，泥塵為席。」打造一座會
呼吸的泥窩，材料可以全數回歸土地，
不會增加環境的負擔。完工後，恣意隨
泥形而坐，或坐、或躺、或臥⋯⋯。

36 TAICHUNG

設　　計｜大瀞建築師事務所建築師 黃斯瀚
響應單位｜台華精技股份有限公司、坤裕精機股份有限公司、群祐機械股份有限公司、
　　　　　志觀精機廠有限公司、昇岱實業股份有限公司
侍　書　人｜台華精技股份有限公司 莊忠益
座落位置｜精密園區綠園道廣場／台中市西屯區精科路、精科北路交叉口

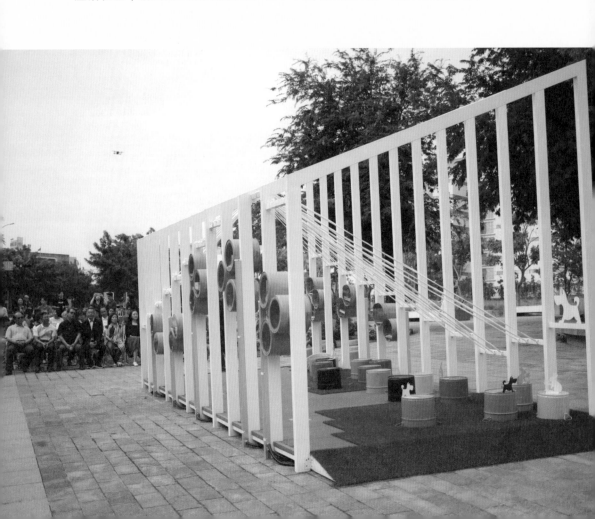

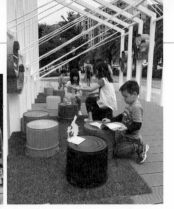

時 同

光 聚

2Gather ○

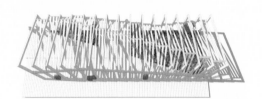

位於精密科學園區綠園道廣場的「同聚時光 -2Gather 書席」，設計緣起為設立在精密科學園區內的製造廠商邀請大瀞建築師事務所黃斯瀚共同響應美好關係舉辦的書席設計活動。建築師黃斯瀚用響應單位公司加工所產生的餘料以及其專業技術，來塑造具有園區意象的空間場域，希望藉由書席的存在，能為這塊過往稍顯冷硬的科技園區，注入一股溫暖的人文氣息和閱讀的味道，並透過人與人的互動，提升園區的向心力。

建築師以烤漆處理金屬管料及印刷塑帶，透過序列性的組合方式營造出線條感，圍塑出半戶外的架構空間，以避免遮住位在道路轉角的這個公園，造成用路危險。而穿透的書席，一方面可以讓使用者感受到光影時間的流動，另一方面也可以透過具有彈性的印刷塑帶，感受到風的圍繞、光的撒落以及環境的變化。放置書的容器，也是夥伴的餘料，藉由研磨、烤漆、加工安裝等工序，賦予鐵桶新生命，也讓書席更具有精密園區的特色；外裝切割壓克力為透明蓋板，行人經過時可辨識出書的容顏，整個書席是一個開放的透明空間，歡迎任何人來此小歇、捐書、取閱…，增加彼此之間的互動。

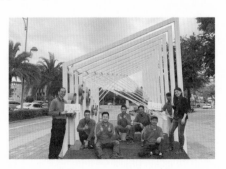

37

設　　　計｜ POSAMO · 十邑設計主持人 王勝正

侍 書 人｜ POSAMO · 十邑設計

座落位置｜秋紅谷生態公園／台中市西屯區朝富路 30 號

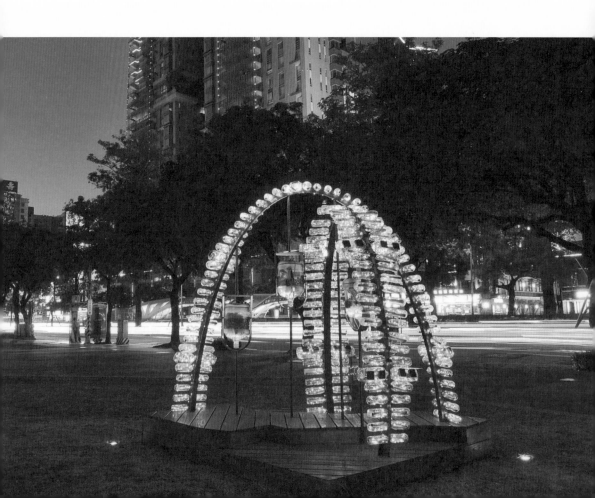

瓶中書。

Book in a Bottle

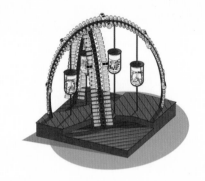

十邑設計以「瓶中信」充滿期待，聯繫不同世代、傳遞跨領域訊息的概念，延伸出「瓶中書」設計的主要理念。王勝正說：「這不是一件精美豪奢的訂製品，卻擁有最簡單、卻深刻的生活態度與理念。因為『環保』本該是在日常生活中、設計上所努力的方向。瓶中書書席，歡迎大家一同徜徉書海，透過分享圖書的方式，與世界創造不一樣的美好關係。」

十邑設計團隊從希望與環保出發，回收廢棄的寶特瓶，將它們串連起來，做成拱橋的形狀，猶如一條知識的隧道，橫跨在台中市的版圖上，並在其中隨意地放了台中 29 個行政區各自所屬的代表故事，以一張書卷書寫放入瓶中捲動在地人文，象徵知識的取得應落實在生活中，且垂手可得，為生活加點未知的期待。

瓶中書更是一座充滿愛心的戶外知識庫，包括寶特瓶和鋼骨結構，都是以募集的方式取得，十邑設計團隊手工切割每罐瓶子、鎖緊每顆螺絲，在每個寶特瓶裡加入太陽能 LED 銅線燈串，利用太陽所產生的電力，就能在夜晚呈現如螢火蟲穿梭其中的效果，也意味著知識的取得不分晝夜。

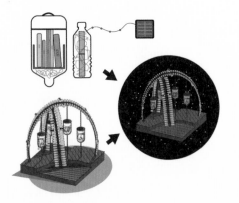

使用說明：

拉 下瓶身
Pull down

拿 起瓶蓋
Pick up

拿 起書本
Pick up

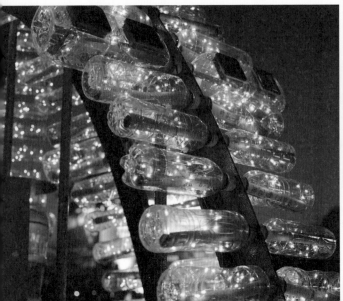

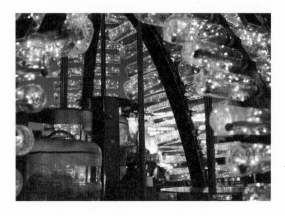

Detail
一座充滿愛心的戶外知識庫

在每個回收的寶特瓶裡都裝了 LED 銅線燈串，利用太陽來產生電力，每當夜幕低垂，燈泡如螢火蟲一般閃閃發亮，亦如繁星點點。

260cm

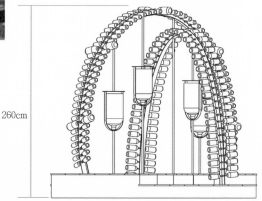

38 TAICHUNG

設　　計｜慕慕企劃陳列設計師 黃文珊 Tiffany W.S. Huang、
　　　　　藝術總監 Sebastien Veronese
侍 書 人｜陸府生活美學教育基金會 陳昱潔
座落位置｜秋紅谷生態公園／台中市西屯區朝富路 30 號

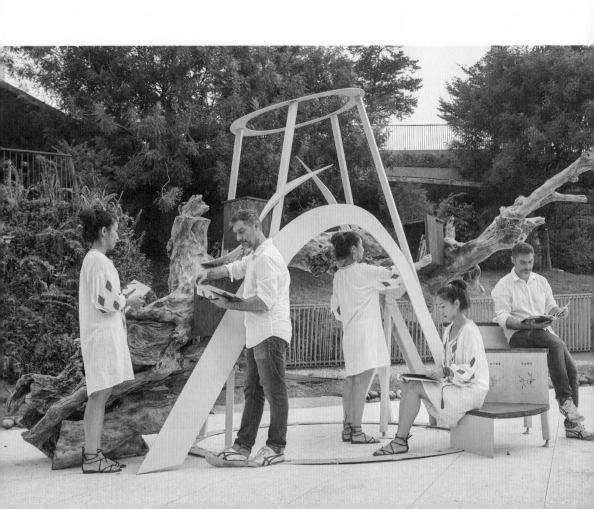

樹事

Tree Matters

。

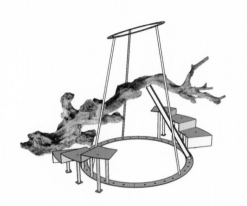

現今科技如此發達，已有效打破語言的限制，但我們彼此是否都有用心在溝通？這座書席的伺書人陸府生活美學教育基金會長期以來推廣建築美學，幫社區找樹，過程中救起了一棵樹，成為慕慕企劃創作書席的靈感來源。「樹」是書的起點，對成了枯木的它有滿滿不捨，懷念起擁有大樹的曾經，回憶起珍惜物資的過去。這麼一顆汪洋中的浮木，成了設計思維的軸心，樹扮演傳遞知識的角色，開始思考：從樹到木、到紙、書、章、節、字…，想到語言文字的開端。

於是，慕慕企劃黃文珊 Tiffany 與 Sebastien，用這顆枯木為軸心，以烤成白色的鐵件為結構，打造一座由兩個螺旋往上融合共同形成一個圓的造型，象徵將代表分化讓人類說著不同語言的「巴比倫塔」、以及代表連結溝通來自蘇聯時期前衛現代藝術的「塔特琳塔」，這兩座不同意義的雙塔合而為一，藉以製造沒有語言界線的心靈交流，讓來到這座書席可以交換書，也交換可以相互溝通的心。再以鐵件搭配木板踏板為座位，並在枯木上安置以生鐵銹蝕打造三個書箱，書由樹而生，書席再將書嵌回枯木，是思源也是反饋。

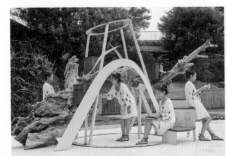

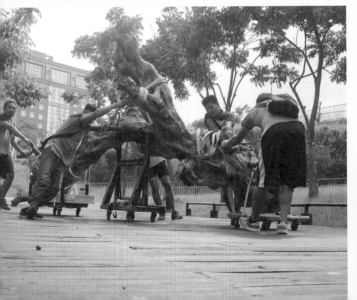

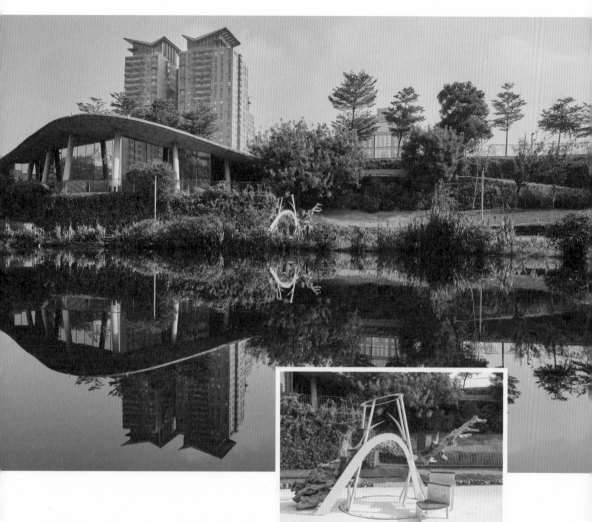

Detail
重建塔巴比倫塔與塔特琳塔

以枯樹為惜物軸心，打造一個圓形造型
藉以融合象徵不同意義的雙塔，製造沒
有語言界線的心靈交流。交換書，也交
換可以相互溝通的心。

39 TAICHUNG

設　　計｜忻藝室內裝修設計總監 劉裕
協同設計｜忻藝室內裝修設計 蔡承展
彩繪創作｜劉裕
侍 書 人｜上禾創意
贊助單位｜霖旺科技建材、可信店燈飾
座落位置｜惠來公園／台中市西屯區市政南二路 34 號

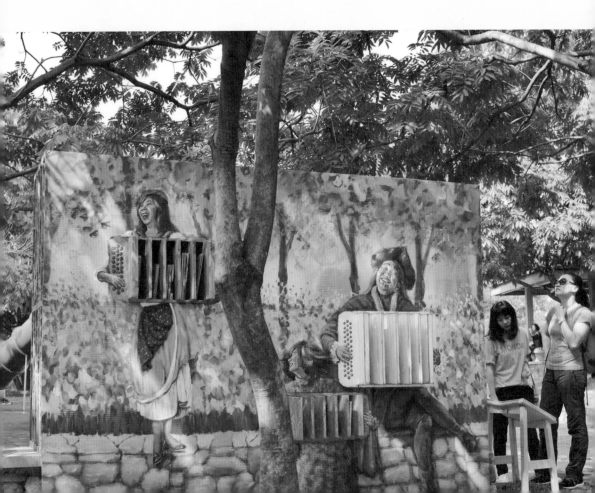

悦 閱
○ · ·

Read , Music , Joy

樂

忻藝設計總監劉裕認為：「不論古今中外時代如何演變，電子書仍不能取代紙本翻書閱讀的樂趣；因為~在看書的同時，我們也拿著書用指尖在書本上追尋著故事的軌跡。」因此，他在公園外圍區隔人行道的一條寬 60 公分石墩上，以跨騎方式搭建一座 寬三米、高兩米一、深 75 公分的故事繪本打樁於土方上，使用基本耐候、防蟻蛀的碳化木板作為基材，既不破壞原有石墩座椅，未來也方便恢復原貌。

藉由一筆一畫真跡彩繪創作的裝置藝術，結合地景、連結下方的石墩座椅與上方的樹林，打破美術館與圖書館只能在的室內展演空間形式，與大自然一同玩創作，而居民們也可以運用這個平台以書會友、彼此建立美好關係。從「閱圖」、進而「閱讀」，以至於欣賞畫作中栩栩如生的人物與動物快樂演奏的「音樂」，從中獲得「喜悅」，名符其實『閱 read · 樂 music · 悅 joy』書席。

一體雙面的彩繪創作，面向公園外圍人行道公車亭來去匆匆行人的這一面，劉裕以三位東方臉孔卻演奏西方 18 世紀鈕扣式手風琴的街頭藝人寫故事，寓意閱讀是穿越東、西的文化；另一面向公園兒童遊戲區的這一面，則大玩畫面的對比遊戲，他將演奏古典巴揚式手風琴美女變成野獸持現代鍵盤式手風琴、古代小女孩對照的是現代老沙皮狗、古代大叔的反面竟是現代氣質狗美眉，藉以反射每個人內心都有著另一面，也透過演奏樂器從古典轉變到現代，融合古今與傳統現代，而人們與動物穿梭時空，一同在大自然之中為大家演出「閱讀變奏曲」。

透過有高、有低的雙面手風琴夾穿透設計，用來作為擺放書籍之用，同時賦予大小朋友從彩繪上高低落差的人物與動物之手風琴夾內分門別類找書時，也能形成一種樂趣。身處綠樹圍繞下，當風吹起，就有音樂帶路；陽光映入，書就更有生命力。天地合譜，不亦悅乎？

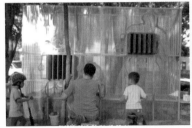
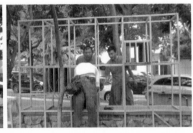

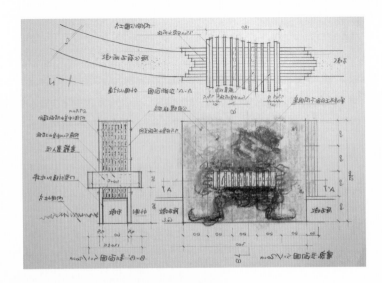

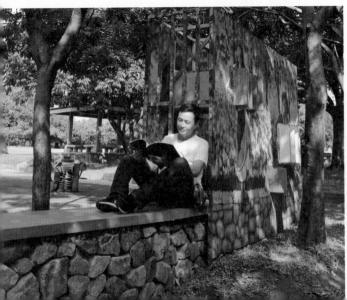

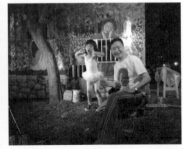

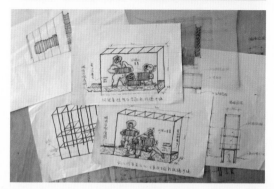

Detail

雙面手風琴夾書箱

不僅是一體雙面的彩繪創作，透過一體雙面的穿透式手風琴夾設計，作為書箱兩面皆可取放，有高有低的高度適合大小朋友，各取所需。

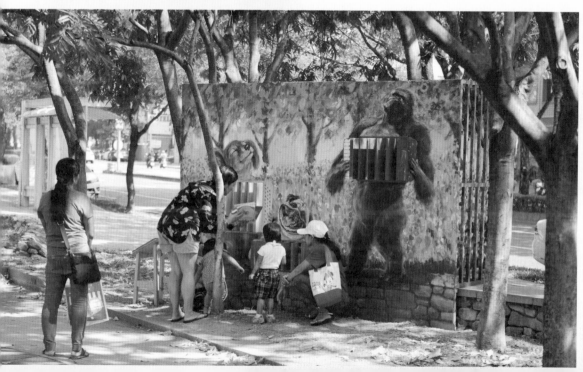

40 ^{TAICHUNG}

設　　計｜大研建築空間設計總監 張莉寧
侍 書 人｜萬群地產董事 謝昕甫
座落位置｜惠來公園／台中市西屯區市政南二路 34 號

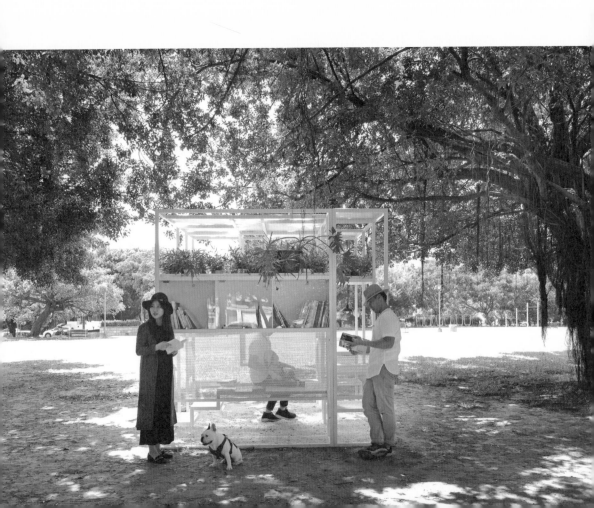

Mental Sharing

▼CH 250cm

收執盒-四圍鐵板烤白色(請留洩水管孔)

LED太陽能節能燈泡

3x3cm方管金屬吊櫃烤白色

櫃棧-嵌入沖孔板面烤白色

頂版面貼鏡面塑鋁板

書櫃-鐵板面烤白色

▼FL ±0cm

② 北向立面圖
A3 Scale:1/20 cm

將映照於天空的樹枝，簡化成架構這座 3 立方米書席的垂直、水平線條，搭配金屬方管結構及半透明壓克力、沖孔板等材質，以及純淨單一的白色，整座書席空間相當穿透、明亮，風可以吹進來、樹葉可以飄進來、光可以灑落進來，人更可以自在的走進來。透過運用沖孔板當背板與座板而成的 2 組兩人對坐的座位、及可以坐 3-4 人的階梯形狀座位，讓在這裡相遇的人，可以產生「分享」，分享閱讀一本書時作者的人生經驗、分享在綠墨莘欣的開闊樹景中一個美好的讀書空間、分享大自然給予的綠意、分享你我相遇的當下…，於是，美好關係就這樣展開了。

呼應大自然的綠色，大研建築空間設計總監張莉寧將所有材質烤成白色，用單純的一種顏色─白色，烘托出穿著五顏六色來到書席的人才是主角。為了保護擺放的書籍不會受風吹雨淋，以金屬方管架構出三個正方形，有別於透空的沖孔板而是使用鐵板為背板，搭配透明壓克力門片，打造出實用與美感兼具的三格書櫃；頂板以半透明壓克力鋪設，具有擋雨功能外，也得以讓陽光形成自然的光線、映照樹影，特意透空的兩格方洞，是為了讓雨水可以流下灌溉擺放其下的植栽；夜晚，垂掛其中的兩盞 LED 太陽能吊燈，妝點出與白天不一樣的柔和氛圍。而選擇耐用的金屬為材質，當這座公園書席日後需遷移時，就可隨伺書人進駐他們的新建案，讓美好關係，一直傳播、分享下去。

Detail
半透明壓克力＋透空方洞

書席於頂板舖設半透明壓克力可擋雨、又能引光，搭配兩格不舖設的透空方洞，可讓雨水流下灌溉擺放於下面的綠色植物，好看又兼顧實用功能。

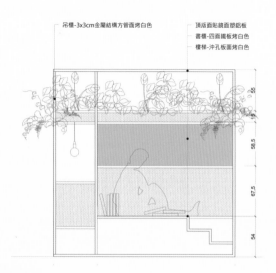

吊櫃-3x3cm金屬結構方管面烤白色　　　頂版面貼鏡面塑鋁板
　　　　　　　　　　　　　　　　　　書櫃-四面鐵板烤白色
　　　　　　　　　　　　　　　　　　樓梯-沖孔板面烤白色

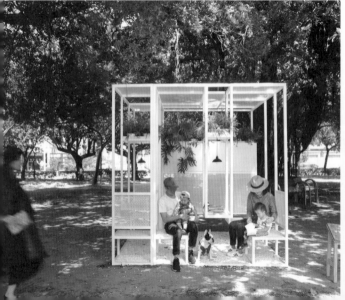

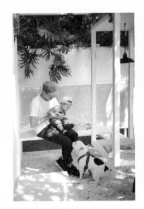

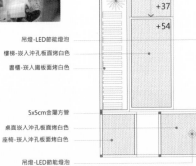

吊燈-LED節能燈泡

樓梯-崁入沖孔板面烤白色

書櫃-崁入鐵板面烤白色

5x5cm金屬方管

桌面崁入沖孔板面烤白色

座椅-崁入沖孔板面烤白色

吊燈-LED節能燈泡

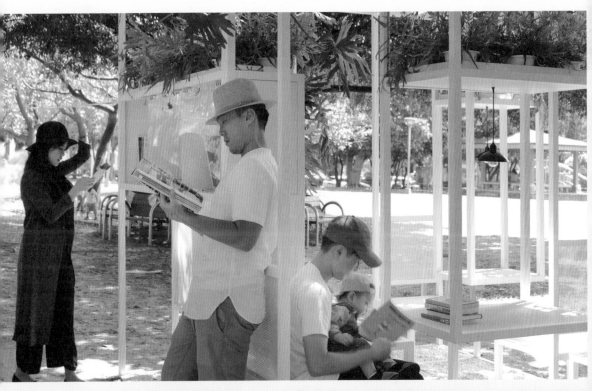

41 TAICHUNG

設　　　計│龍寶建設董事長 張麗莉、建築師 邱婑蓮
侍 書 人│龍寶建設
座落位置│潮洋環保公園／台中市西屯區環河路 118 號

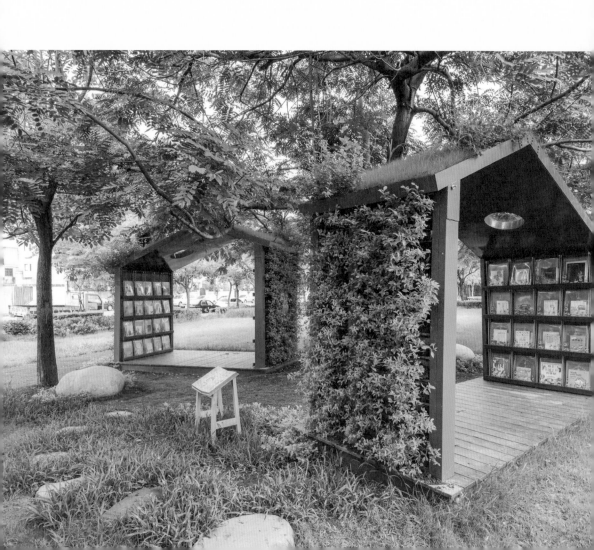

初心
共好。

**Shared Goodness of
Original
Intentions**

人與土地連結的美好，是建築裡最美的風景，龍寶建設以創造幸福生活「家」的園丁為自居，書席設計延用此概念，打造矗立於潮洋環保公園裡的兩座書席是家的微型，左右相望，巧妙地圍成了兒時記憶裡傳統三合院的：「埕」。家，承載了情感的生活記憶；埕，連結了鄰里的往來情誼，龍寶建設更運用其專利「植生牆」設計主軸、以及全數均可回收的環保金屬建材與木頭，與自然為鄰，如同書席的初衷一樣，將知識、人與自然，生生不息的循環，灌溉這個世界。

將書席設置於樹林成蔭下，搭配以蕨類為主的植生牆，即使隨著季節的更迭，不同的植物共生讓四季皆能坐擁綠意。透過龍寶建設的號召，臻邸社區住戶及公司同仁共同捐贈了 810 本書籍，在定期更換與維護下，讓來這裡的每個人，在綠意盎然的環境下，抬頭是藍天，低頭是書海，隨意挑選一本書盡情瀏覽翻閱，或是陪伴家人一起坐在樹下的大石頭上共讀，恣意享受陽光、空氣、水，用心感受四季的美麗風景。

在這裡，書與書的相遇，書與人的相遇，人與人的相遇，情感與情感的流動，如同蒲公英一樣隨風自然飄散，讓自己從心而發，回到生活的原點，單純而美好。

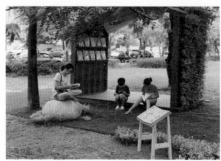

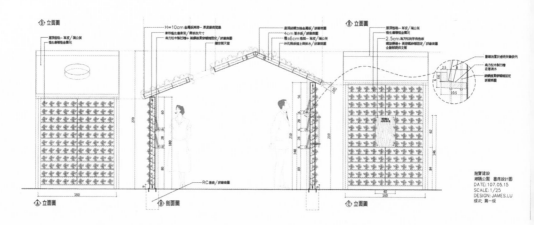

隨寶建設
湖陽公園 畫亭設計圖
DATE:107.05.15
SCALE: 1/25
DESIGN: JAMES.LU
成式 第一級

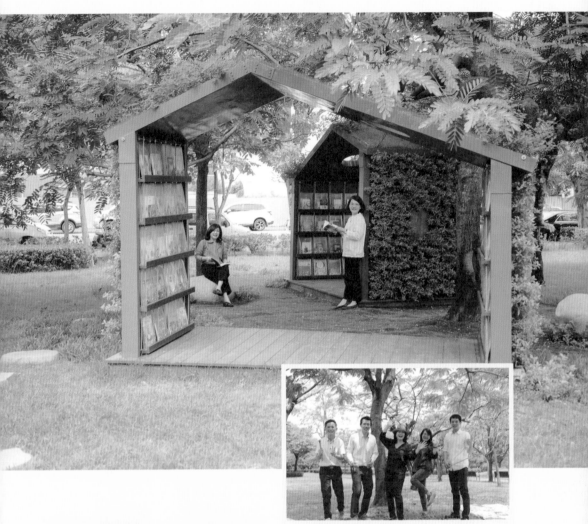

Detail

創造幸福生活「家」的園丁

以「家」的微型打造的兩座書席,座落
於大片樹林成蔭下,搭配以蕨類為主的
植生牆外觀,四季皆能綠意盎然,盡享
大自然的純淨與美好。

42 TAICHUNG

設　　　計｜合式室內裝修 何蜀蘭、川濟室內裝修設計工程 吳文君、
　　　　　　惠晴室內裝修工程 徐炳欽
侍　書　人｜羅布森書蟲房 汪世旭
座 落 位 置｜豐樂公園／台中市南屯區文心南五路一段 331 號

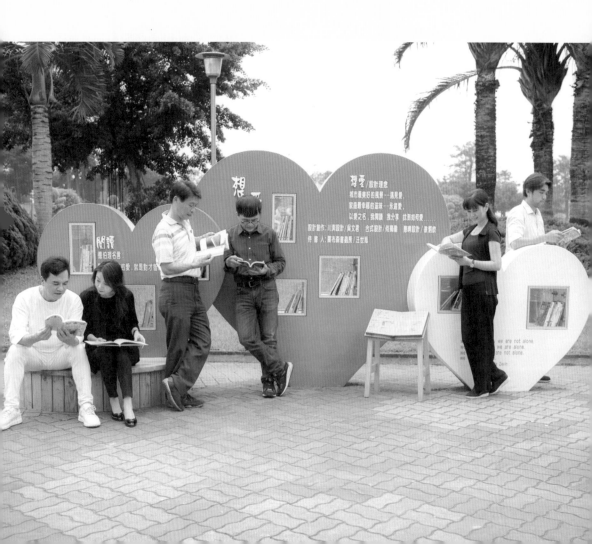

Aspiration for Love

因為相信城市最美好的風景是遇見愛，家庭最幸福的滋味是永遠愛，所以三位設計師合力打造了三顆愛心，轟立在公園裡的綠地上，呈現人是喜歡群居的，也隱約表現三位設計者的愛，「以愛之名，我閱讀、我分享，找到如何愛。」

人都需要愛，愛有很多種方法，分享就是第一步，也是最簡單的方法。藉由分享而獲得的，不只是愛，更包含知識、溫暖及人與之間的互動關係，而將這一切全部包裝在一起的，就是「愛心」。打造熱情如紅色、以及純潔如白色的 3 顆愛心，搭配一圓形底坐，如隨時打氣加油的幫浦、亦如同書床的底座，讓每個有愛的個體，都能在互相依靠中得到支持的力量，在日曬風雨中嘗到互相扶持的滋味。如同一句英國諺語所言：「心靈不在它生活的地方，但在它所愛的地方」。

找來有相同理念的羅布森書蟲房汪世旭當侍書人，長期推廣閱讀習慣與理念的他，經營書店卻提供借書服務，還書時交給台中任一圖書館即可，這種作法可說是「書席」的前身。漸漸的，社區裡來來往往的行人都習慣停在這翻一下書，或拿書來交換，或從中借閱，停留時間越久，感受到的愛越多。人類最崇高的行為是「奉獻」，人世間最溫暖的力量叫「愛」，書席對他們來說，不但是分享閱讀，更是分享愛的場所。

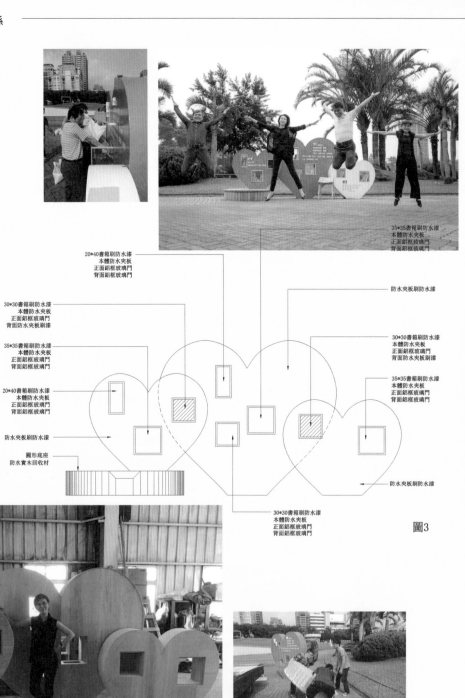

35*35書箱刷防水漆
本體防水夾板
正面鋁框玻璃門
背面鋁框玻璃門

20*40書箱刷防水漆
本體防水夾板
正面鋁框玻璃門
背面鋁框玻璃門

防水夾板刷防水漆

30*30書箱刷防水漆
本體防水夾板
正面鋁框玻璃門
背面防水夾板刷漆

30*30書箱刷防水漆
本體防水夾板
正面鋁框玻璃門
背面防水夾板刷漆

35*35書箱刷防水漆
本體防水夾板
正面鋁框玻璃門
背面鋁框玻璃門

35*35書箱刷防水漆
本體防水夾板
正面鋁框玻璃門
背面鋁框玻璃門

20*40書箱刷防水漆
本體防水夾板
正面鋁框玻璃門
背面鋁框玻璃門

防水夾板刷防水漆

圓形底座
防水實木回收材

防水夾板刷防水漆

30*30書箱刷防水漆
本體防水夾板
正面鋁框玻璃門
背面鋁框玻璃門

圖3

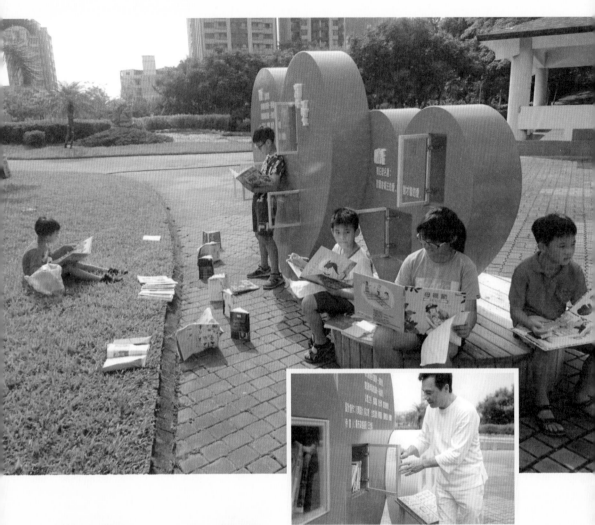

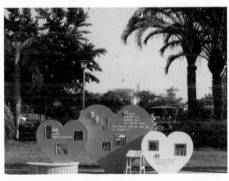

Ｄetail
分享閱讀、分享愛的場域

三人謂之「眾」，用三個愛心呈現人是
喜歡群居，也隱約表現三個設計者的
愛；以紅色象徵愛是熱血、白色代表愛
是純潔，底座則是幫補為你打氣加油。

43

TAICHUNG

設　　　計｜夏利設計總監 許盛鑫
侍　書　人｜樂樂書屋
座落位置｜文心森林公園／台中市南屯區文心路一段

照見

自己

Self Reflection

○

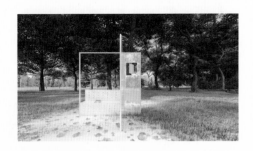

閱讀不是強迫的行為，而是自發性的，如此才能真正感受閱讀的美好。夏利設計總監許盛鑫認為，閱讀不僅美好，還是件極為簡單的事，所以用線條交錯方式呈現書席設計，而這些交錯的線條，正如人與人之間的交集；他更在交集處運用鏡子反映出層層映像，隱喻過去與未來的無限交錯，同時也映照出重複更多交錯的可能，象徵累積無限寬廣的人際關係。

將兩座烤白色金屬框架交錯為主結構，結合烤白色孔洞鐵板打造而成的長形座椅，以及放置其上的透明壓克力書盒，滿足書席的實用功能。再以三面不會有撞擊、破裂危險性的不鏽鋼鐵片鏡子交錯，融入公園地景，映照出層層交錯的周遭無限寬廣的綠意、藍天與大地，在閱讀中照見自己，看到的不僅僅只是文字上的風景，還陪伴了人生裡的體悟與成長；搭配裝設於鏡子開口的活動板，風吹時微微轉動，宛如敲響幸福鐘。

許盛鑫透過交錯的簡潔線條與鏡面，讓這座悄然佇立於公園樹林裡的書席，製造出帶有未來感的幻境，也增添詩意般的文藝氣息，展出後，夏利設計接到許多公司及展場的電話，要求訂製一樣的書席以供展示。

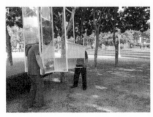

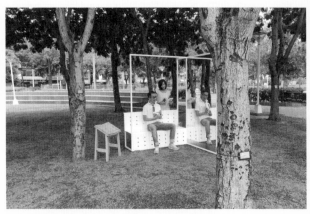

Detail

層層交錯的無限可能

純白色的簡潔交錯金屬框架，因為三面耐撞的不鏽鋼鐵片鏡子的巧妙運用，映照出公園綠意地景，也映照出人與人之間層層交集的各種可能。

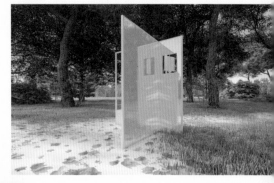

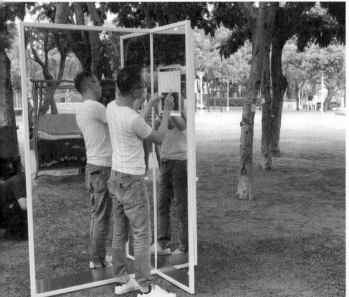

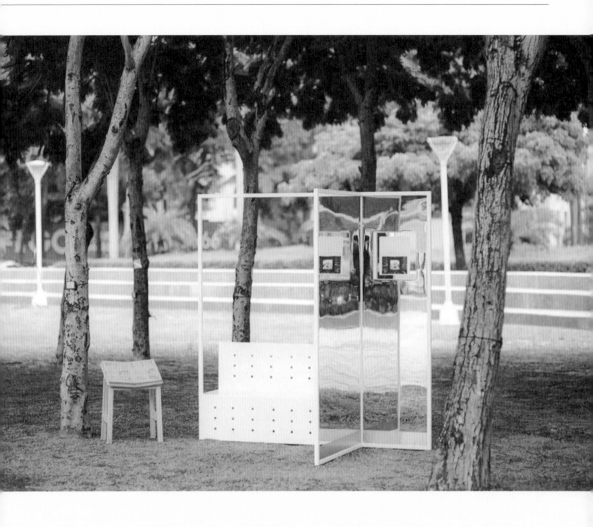

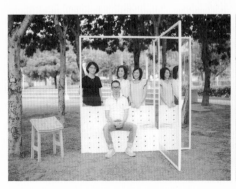

44

TAICHUNG

設　　　計｜真工設計 江皓千、陳敬儒
侍 書 人｜真工設計
座 落 位 置｜博愛街綠地／台中市南屯區博愛街 99 號（警察廣播電台正對面）

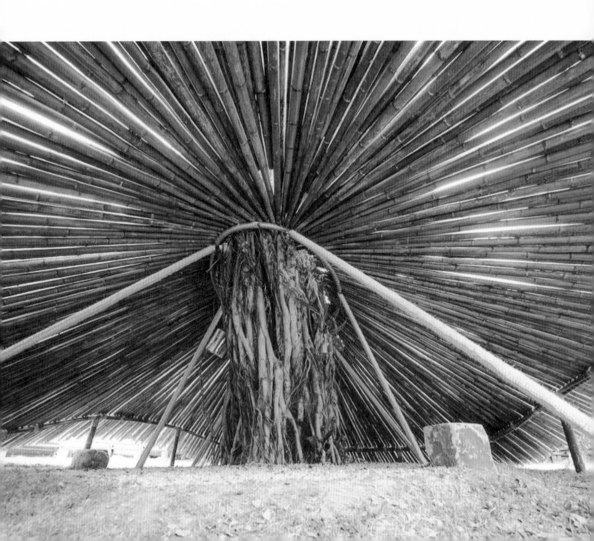

Natural
Formation

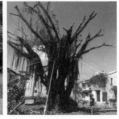

2016 年，一場颱風吹倒了一棵樹齡將近80 歲的老榕樹，奇蹟似的沒有壓倒附近住宅，住在這裡的真工設計江皓千設計師，感念這棵榕樹的庇佑與付出，號召眾人的手，引領老榕樹重新立足於社區中的草地，撐起它嶄新的生命。2018 年，真工設計響應美好關係團隊的書席活動，集結相同理念的同伴，將這棵老樹移到兩百公尺遠之處的社區人潮聚集地：圖書館附近的綠地，讓它得以開展重生，共同呈現一段自然生命的精彩故事：致然，自然之屋。

用設計為這棵老榕樹添加新的衣裳，先以鐵架做為老樹的支撐結構，再以竹子一根一根編織成傘狀、360 度撐起這棵樹，守護它、重新給予它生命力。並藉由竹子大傘下的陰影，庇蔭每一位停留在此的過客，來借書也好、來躲雨也好，納涼或小憩一下也行，除了與土地產生連結之外，更重要的是與社區再次產生連結。

因為對家、對這塊土地的愛，讓江皓千珍惜並想保存所有一切生命，榕樹的倒塌看在她眼中滿是不捨，沒有造成任何人員損傷更讓她充滿尊敬。結合書席，除了更多社區老朋友可以參與這項活動外，也勾起很多人對這棵榕樹的回憶，施工那天，不斷有住戶前來給他們加油打氣，訴說關於這棵榕樹的點點滴滴，無形中，這棵榕樹不但重生了，也再次扮演起它一直以來扮演的角色：串連起社區的每一個人。

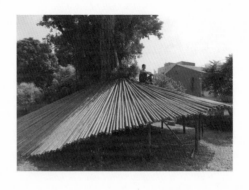

45 TAICHUNG

設　　計｜	修凡國際設計總監 張修凡
製　　作｜	豐穀建設、春耕不動產、祥和文教基金會
侍 書 人｜	祥和文教基金會、豐穀建設
座 落 位 置｜	敦化公園／台中市北屯區敦化路二段

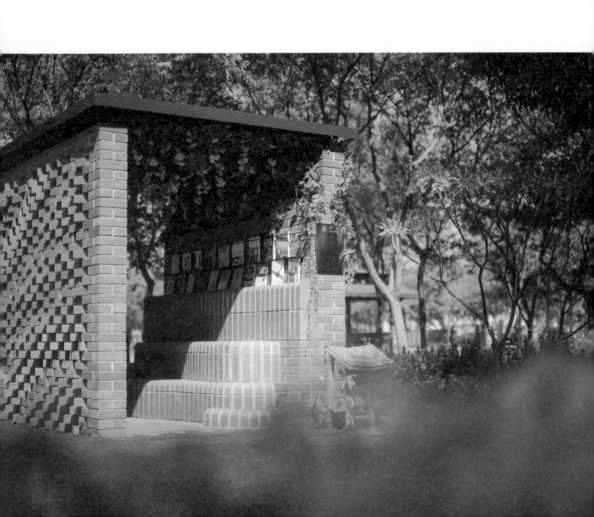

讓愛流動

Let Love Flow

。

書席之所以取名為「讓愛流動」是因為創作者張修凡建築師深深感到我們每個人心中其實都充滿著愛，但常常因為生活太忙碌、太專注、太自我，而忘了內心的聲音，當愛不流動、不分享、不作為，就只是一灘死水，人與人之間就只有冷漠、互不關心，這個社會就病了。讓愛流動書席是一個起手式，也是善的循環、美好關係的開始。

張修凡建築師的另一個身份是祥和文教基金會副董事長，祥和文教基金會以重視家庭、倡導倫理道德、宣導法治教育、淨化人心為宗旨，並頒發優秀學生獎助學金鼓勵學子。在祥和文教基金會即將邁入二十週年之際，他希望祥和的力量能更為深遠，於是與有相同理念的豐穀建設共同創作「讓愛流動」書席，豐穀建設陳三奇總經理出身農家子弟與祥和文教基金會創辦人前台中市長張子源相同，靠著苦讀，教育與愛的力量，才在社會上站穩腳跟。鄉村的一切是他們成長的養分，也是他們的根本，因此創作書席時，農家常用的「紅磚」，就成了他們的代名詞與第一時間想到的建材，用磚砌作出這座充滿祥和與愛的書席，波浪式階梯造型既是座椅、也是書架，運用最新數位參數設計砌出代表豐收的稻浪以及祥和的愛心，別出心裁的設計讓整座書席充滿動感，打破磚牆給人既有的笨重印象。

而蔓延於屋頂下整片的綠色植栽、藤蔓與從中垂下來的一串串粉嫩花朵，吸引過路人的目光與焦點，進而駐足拍照打卡留念、閱讀、交換書籍，如同其名，讓愛流動…。運用紅磚表現農村豐收的稻香、台中世界花博的花香、書席的書香，透過這些香味，讓我們在這裡一起交換書籍，讓祥和的愛流動起來，流動的同時，也將美好關係傳遞出去。

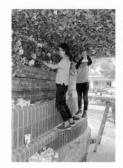

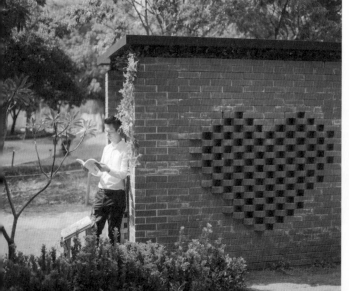

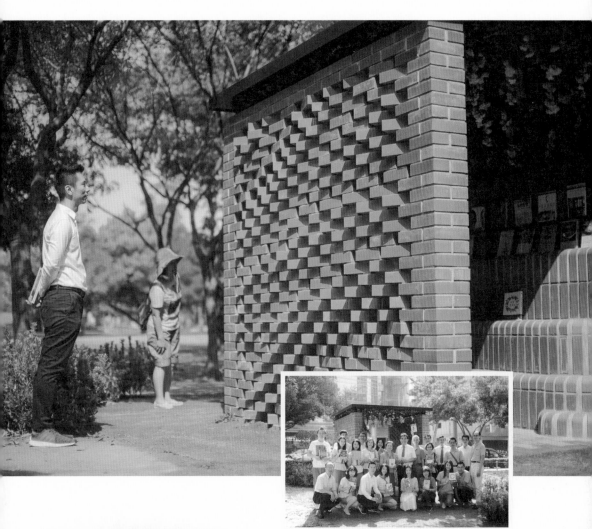

Detail

最新數位磚牆技術

用「紅磚」樸拙的建材砌做充滿祥和與
愛的書席，並運用最新數位磚牆技術砌
出代表豐收的稻浪及祥和的愛心，裡面
波浪式階梯造型是座椅也是書架。

46
TAICHUNG

設　　　計｜天坊室內計劃 廖賀嬪、實創設計 賴姿伊
施工單位｜藝術家 謝淑慧、茗巧裝潢 劉瑞廷、冠昀企業 柯錡鍇、鈴鹿塗料 林景翰、
　　　　　鼎鑫建材 鍾禹澂、萬興國中 洪楷傑、芳苑國中 泥作匠人團隊
侍 書 人｜磐興建設
座落位置｜四張犁公園／台中市北屯區昌平路與四平路交叉口

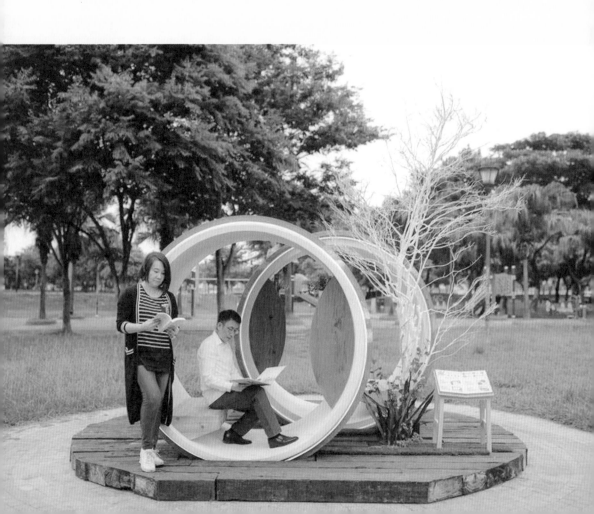

"緣"自熟悉的地緣關係，廖賀嬪和賴姿伊兩位設計師及侍書人磐興建設在此生活與成長，對四張犁的農村公園有份難以割捨的情感，希望創造出鄰里間親切互動的美好關係，因此，他們以相互重疊的兩個大圓—緣起地緣，作為書席的創作主題。圓由涵管構成，運用木頭設計出座椅與書架空間，柔化了硬冷的水泥材質，外觀特別找來在偏鄉教學的藝術家以油漆彩繪，表達出人與人之間親切又熟悉的關係，經由綠地、藍天中蒲公英的飄散，傳遞出愛與希望。

四張犁農村公園與鄰里的連結性很強，但公園後方的這塊圓形地較為空曠，選在這裡設置書席，而非人潮比較密集的兒童遊戲區，目的是想藉著這宛如地性標性裝置的同心圓，吸引人潮前往，除了可以因為一本本書的傳遞與交換，試圖喚醒那失落已久，卻又仍然存在的人與人之間的連結外，還能活絡這片空地，讓鄰里有更多交流、熟悉的機會。當然，也希望經由這樣的連結，形塑出對鄰里更友善的環境，因為不只是書，日後這裡也將舉辦各類活動，如音樂會、茶會、二手市集等。

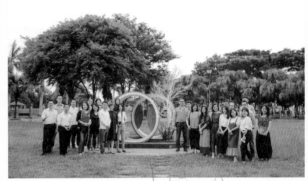

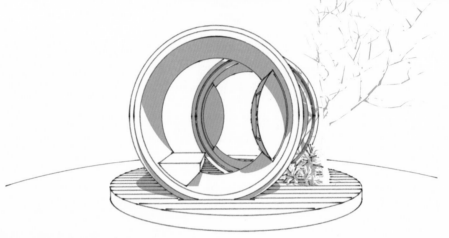

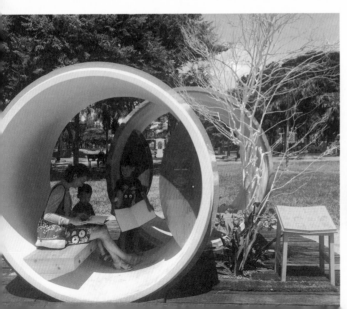

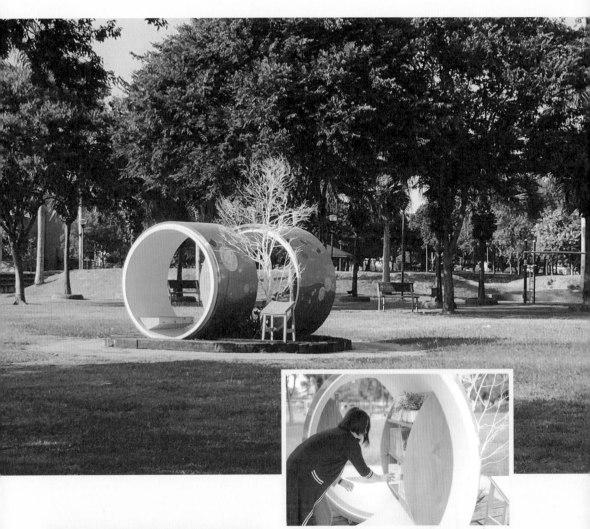

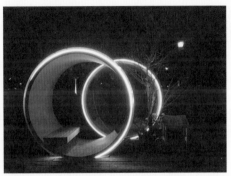

D etail
為愛彩繪＋點亮希望

兩個圓的外觀，藝術家以油漆彩繪出經
由綠地、藍天中蒲公英飄散的畫面，搭
配於圓外安裝 LED 燈，晚上點亮的兩
個圓，白天與夜晚皆可傳遞愛與希望。

47

設　　　計｜富宇建設／同心圓設計 張伊增
侍 書 人｜一德洋樓
座 落 位 置｜一德洋樓／台中市北屯區文昌東十一街 14 巷 1 號

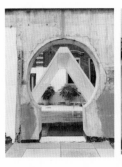
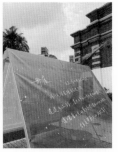

同心圓設計想讓書席融入自然、融入地景中，最重要的，希望讓人融入書中，這樣才能真正體會出閱讀的美好。因此，張伊增將書冊開立形成人字坐落於露天空間，內部運用帆布吊掛出書頁效果創造空間視覺區隔，半通透的帳篷式設計既可兼顧通風採光，亦可增加使用及動線之彈性，同時藉以象徵以人為本，與自然共好。當人們就坐其中，得以盡情徜徉於書海，體現書中除了顏如玉和黃金屋之外，更有清風伴綠意，享受在草地上品一首詩、曬一個下午的寫意時光，進而落實「冊展」的生活理念。

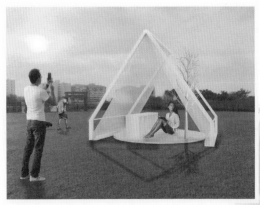

48

設　　　計｜大言設計總監 黃金旭、歐霖園藝總監 陳志達
侍　書　人｜樂樂書屋
座落位置｜東湖公園／台中市大里區公園街

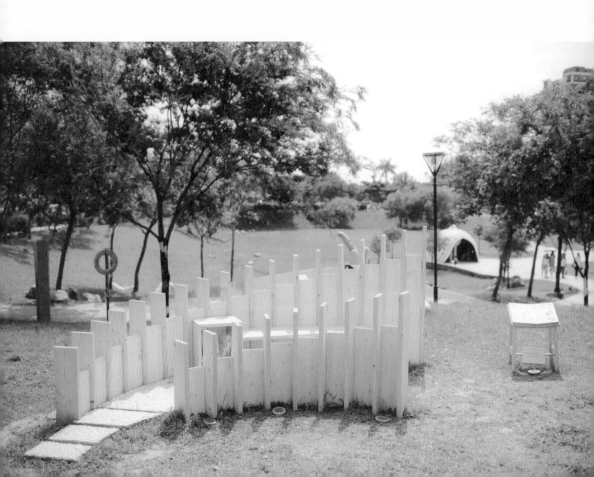

書頁之間。

Between Pages

回想起，小時候的閱讀時光，從床邊故事到學校書籍，熟悉的伴隨著我們成長，但現代科技的發展衝擊下，回頭看，發現書才是有溫度的，每篇故事背後都有一個涵義，但每個人發掘的角度不同，所以激發出不同想像空間，設計團隊希望透過書席，讓人與人之間交換故事，在無形之中分享，產生了美好關係。

在擁有陽光、植物與蟲鳴鳥叫的公園綠地，能釋放身心，暫時逃離生活裡的繁忙，在城市的角落，靜靜地坐下來，翻起一篇篇文章，讓閱讀與自然環境共存。

公園不只是有動態活動，更多靜態的閱讀媒介，讓家庭、親子之間的活動，添加戶外閱讀的共同樂趣。

以木材、鵝軟石與混凝土構成弧度造型相互搭配，踏上平台彷彿被書頁圍繞，弧度與垂直線的接合層次，詮釋閱讀使心靈由小漸大的「開闊」之意，將書頁用層遞的設計手法圍塑出場域，說明一本好書彷彿是益友，它使思想及心胸開朗，累積知識而使內心逐漸有力量。讓探索之旅，在「書頁之間」展開，來感受書的溫度吧！

將書真用疊遞的設計手法圍塑出空間場域

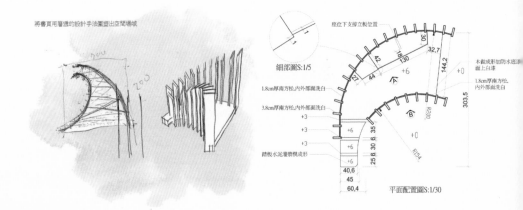

細部圖S:1/5

座位下支撐立板位置

1.8cm厚南方松,內外部面洗白

3.8cm厚南方松,內外部面洗白

踏板水泥灌漿模成形

木做成形加防水底漆面上白漆

1.8cm厚南方松,內外部面洗白

平面配置圖S:1/30

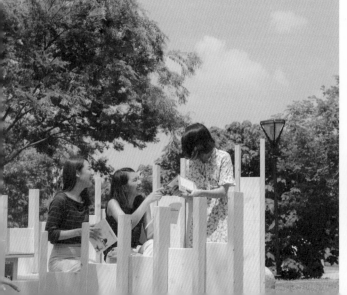

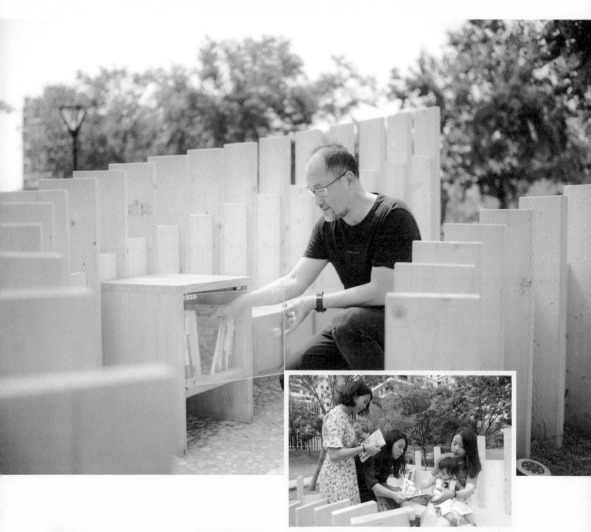

Detail

層遞設計，圍塑出場域

將「書頁」以由小漸大的層遞設計手法，圍塑出書席的場域，詮釋出「開闊」之意；傳遞書就像益友使思想及心胸開朗，累積知識而使內心逐漸有力量。

49 TAICHUNG

設　　　計	呈境設計總監 袁世賢
協同設計	林冠宇
活動贊助	翔富建設股份有限公司
侍 書 人	中陽集團
座落位置	東湖公園 B ／台中市大里區公園街 413 號（大里軟體園區旁）空地

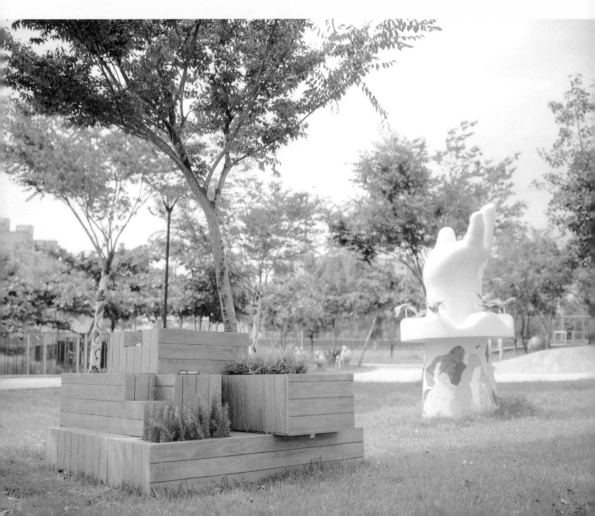

堆疊

Stacking

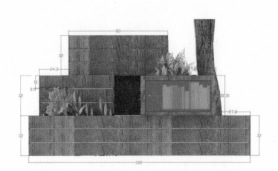

以書的堆疊意象為發想，擷取一般書籍高度為架構，用原木打造成一個個不同開口但高度相同的木箱為量體，藉由以書的高度形成每個量體的高度進行錯位堆疊，利用錯位的縫隙或直接在量體中凹陷來置放書本，巧妙構築出一座既有書櫃也有座椅的書席。正如同堆疊出書中的場景，創造出人與人相遇的新場所，以書的高度探索深度，承載的是書的重量、知識的累積、停留的腳步、坐下歇息的片刻，以及更多人與人、人與書之間互相堆疊的各種美好關係。

在台北創立設計公司的袁世賢，懷念兒時成長的台中充滿悠哉與人情味，尤其喜歡大里軟體園區的活力與年輕氣息，這兒不僅進駐許多大型的裝置藝術，旁邊還有一片綠意扶疏的東湖公園。袁世賢挑選了一塊大草皮，將木箱環繞綠地上一棵樹堆疊起一座書席，利用平台空間保留出座位空間後，也利用堆疊的高度形成不同高度的座位與靠背功能，並於下凹空間種植花草來呈現書中生出綠意的意象，藉以與周圍大樹結合，打造彷彿回到無憂無慮的小時候，玩累了就坐在樹蔭下乘涼、休息，而在樹蔭下看書更增添悠閒舒適氛圍。袁世賢用一本書的高度，堆疊出各式各樣的世界！

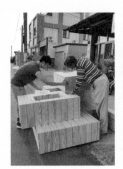
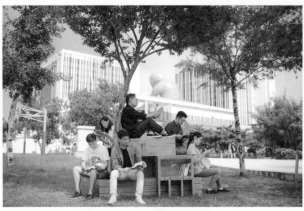

平面示意圖與材料說明

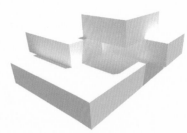

利用下凹處種植
花草

南方松木棧道

可拆解部份，用
於與樹結合或分
開。

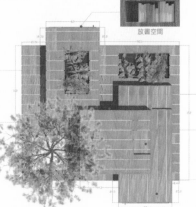

放書空間

縫隙可置物或藏書

置物空間

夾板內層

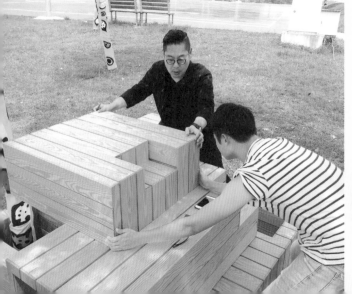

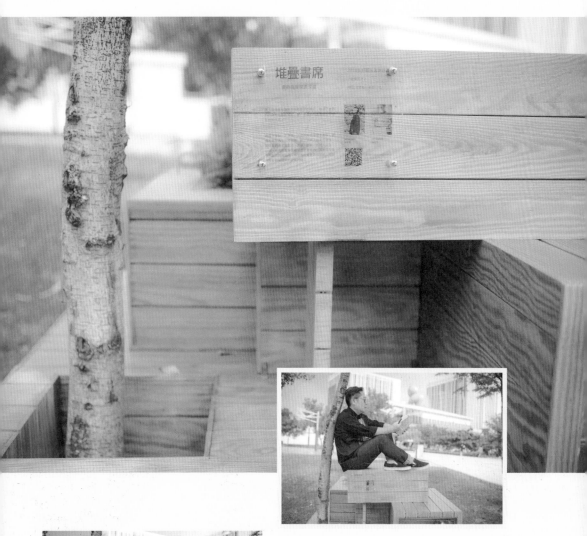

堆疊書席

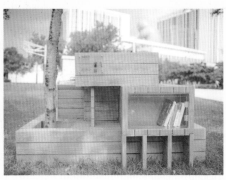

Detail
以書的高度，探索深度

將書的高度轉化形成每個量體的高度
去錯位堆疊，形成的一些縫隙或直接在
量體中凹陷來置放書本，並利用堆疊的
高度形成座位空間與靠背功能。

50

TAICHUNG

設　　　計｜天坊室內計劃 張家榆
侍　書　人｜海灣繪本館
座落位置｜海灣繪本館／台中市清水區中社路 54 號（清水眷村園區旁）

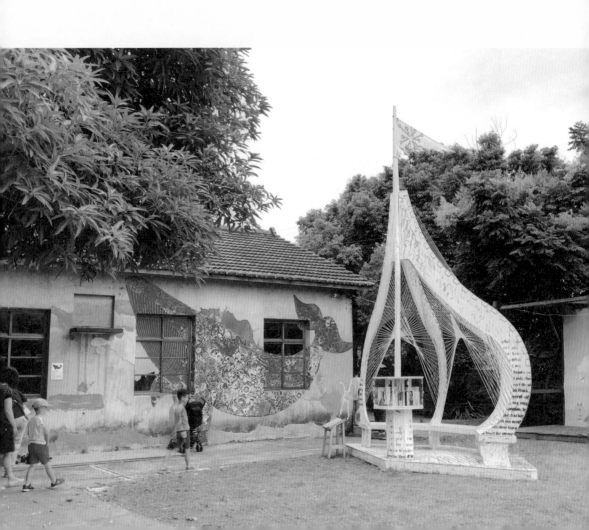

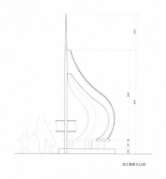

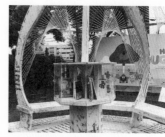

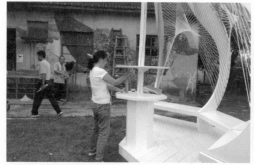

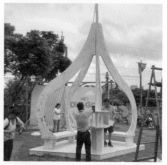

因為常常帶孩子來清水眷村園區走走、吹風、看浪，張家榆偕同設計團隊在位於園區旁的繪本館前，建造起一艘木船搭配以繩索織成的飄揚風帆作為書席，讓來這裡的大小朋友，都可以乘風破浪、穿越眷村，聽到稻浪經過森林，遇見藍色的大鯨魚，因為藍色是一首視覺的詩，可以帶著人們在書的世界盡情奔跑。

寬敞的草地上，揚起風帆的木船與壁面上的藍色大鯨魚繪畫相映成趣，彷彿呼喚著大小朋友一起來聽故事。沿著船柁下方的儀表板巧妙轉化成放書的書箱，每本書都有自己的風格與靈魂，每一張照片也都是一則充滿詩意的篇章，有時帶著我們漂浮於海上的奇幻都市，又可以沉浸在滿天繁星的美麗夢境之中，展開一段精采的冒險航程，感受一個迷人的微笑。就讓我們一起乘坐這艘載滿知識的船，揚起帆、與大鯨魚一起聽故事、一起玩耍吧！

51 TAICHUNG

設　　　計｜晨曦室內裝修工程 林志明

揮毫藝術｜王釋

響應合作｜極保精密工業 沈董事長、極撰建材科技 郭董事長

侍 書 人｜台中市清泉國中校長 張嘉亨

座落位置｜高美濕地／台中市清水區美堤街

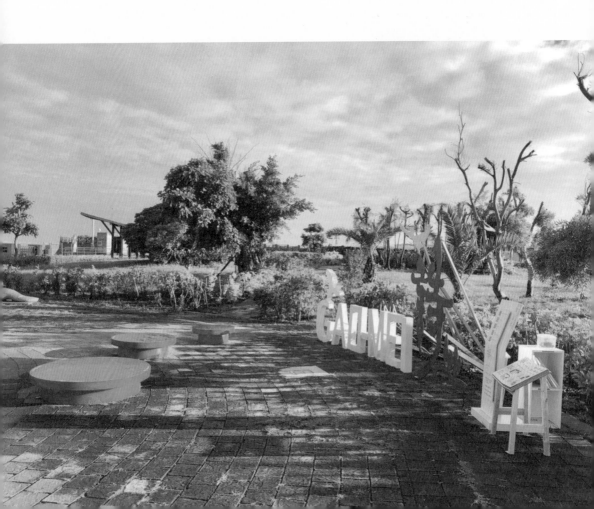

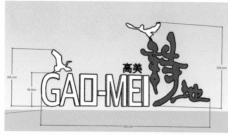

詩高
地美

。

Poetry of GaomeiWetland

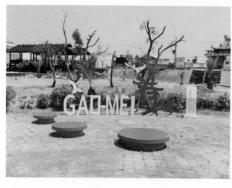

因應座落於景色優美、吸引越來越多國內、外訪客前來遊覽的高美濕地,晨曦室內裝修工程林志明以「高美 CAO-MEI」中、英文同時呈現,藉由美好關係書席之活動,讓來訪外國友人能藉由閱讀與景觀探索將高美濕地之如幻美景分享給全世界。

「詩地」二字,由書藝家揮毫後再使用鋼板鏽蝕,讓作品與環境地景融合,並與高美濕地的落日餘暉相輝映;上方輕置小鳥翦影,隱約道出此處生態多樣性與豐富自然生命,提醒民眾守護我們認為普通,而旁人眼中如此獨特珍貴的台灣,並愛護這個銀河系中獨一無二、充滿水與生命的地球。

地板上的三個圓為「書席區」如落日消逝,意在提醒 - 珍惜閱讀時光,而書籍放置於說明牌的後側,以壓克力外罩傾斜的細部設計,雨水不滲入,保持意境與實用性。

「濕地品詩,人生樂事;夕陽相伴,美麗浪漫。」期望屹於此處的每個人,讚嘆落日餘暉美如「詩」時,亦能手執一本好書,用心品味書中與濕地之詩意,與此刻相聚的彼此一同感受世界美景,而觀賞之美,亦融入傾刻如詩美景之間。

52 TAITUNG

設　　計｜永興家具事業集團執行長 葉武東、盧班學堂堂長 黃俊傑、
　　　　　前台東縣長夫人 陳怜燕
座落位置｜公東高工校園綠地／台東市中興路一段 560 號

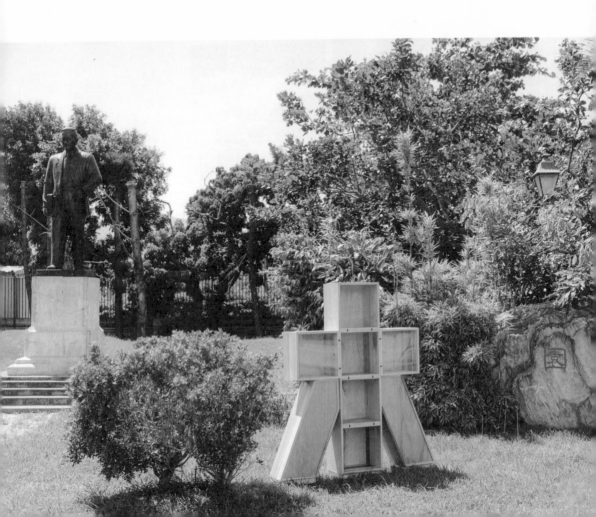

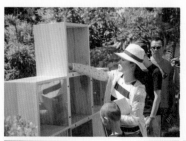

以「木」字做為書席的造型意象，木的五行屬東方，書席設置於這所座落於台灣東部、並以工藝聞名的教育殿堂「台東公東高工」，更是別具意義。1960 年，來自瑞士的錫神父創辦了公東高工，是最早以木工技職教育體系去教育出專業木工家具人才，此後成為台灣家具工藝人才的搖籃，就像蒲公英般持續傳遞美好的緣份，而書席的落地，更象徵著這份美好關係，生生不息。

雖然當初只有一個星期的製作工期，但在魯班學堂堂長黃俊傑教授的指導下，整個團隊沉溺於製作此件書席，在與木材共生共存的空間環境下，產生與作品之間的情感。忠實呈現設計者永興家具事業集團執行長葉武東最初設計概念：以木字為主結合十字架，產生有著現代美學的木藝作品。

53 TAINAN

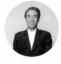

設　　　計｜樹德科技大學設計學院院長 盧圓華 特聘教授
侍 書 人｜台南・家具產業博物館
座落位置｜台南・家具產業博物館／台南市仁德區二仁路一段 321 號

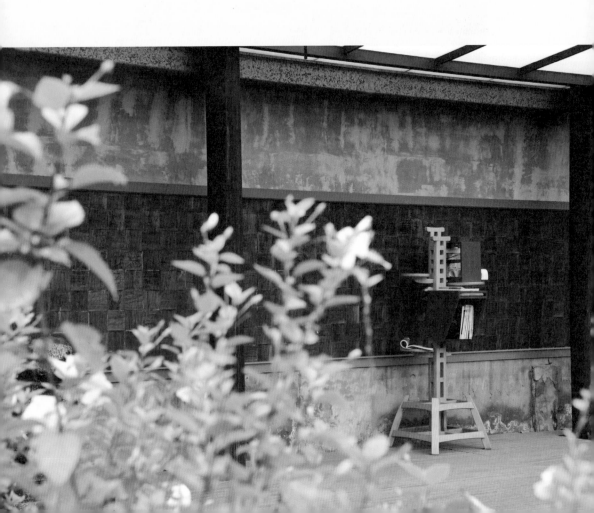

分享・
展閱
。

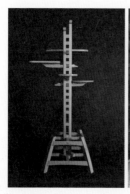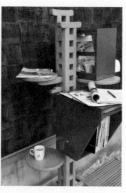

緣境薰習台南・家具產業博物館，多麼意外，來到這裡，真是美好！想像家具——生活文明載具，媒介了我們的身體與空間，形成一個有感覺的場所。來到這裡閱讀家具，聽到家具語言的對話聲音，體會古今人們生活文化方式與內容，一個新世界就此展開。

玻璃長廊下，永備了風和日麗。我們一起來面對它，就這麼有感！意在環中，情景交融下，四方延伸展閱，也誘發環境氛圍。今天「分享・展閱」書席已準備好，侍書人備好知識饗宴，只為安排一個好地方。「讀閱樂，不若與眾閱樂。」同好知己們，來台南家博館，分享「展閱」，分享閱讀家具心得。

「分享・展閱」書席，原本為了空間與空間之間的媒介需要孕育而生。開放型空間構架，以獨特物件融入環境，也提供場所中可親的景觀元素。支架體容許侍書人—家博館員，精心準備好知識饗宴，於家博館設置書席，以家具獨特物件留一處展閱場域，分享推廣美好關係。

54
YILAN

設　　　計｜台灣慶齡木業董事長 簡慶裕
侍 書 人｜全聯善美的文化藝術基金會常務董事 林子文
座落位置｜宜蘭傳統藝術中心／宜蘭縣五結鄉五濱路二段 201 號
　　　　　（呂美麗精雕藝術館前廣場）

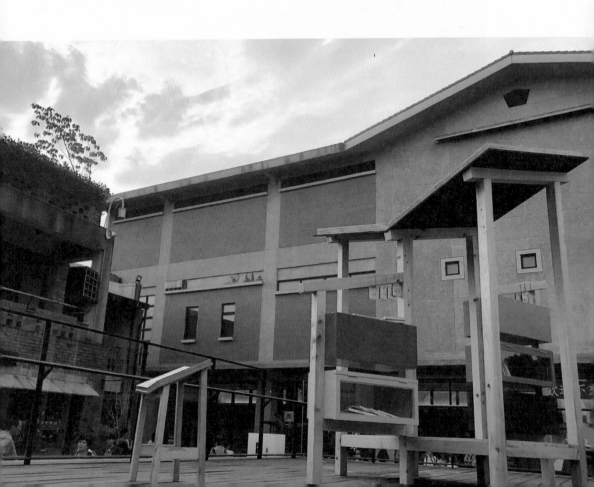

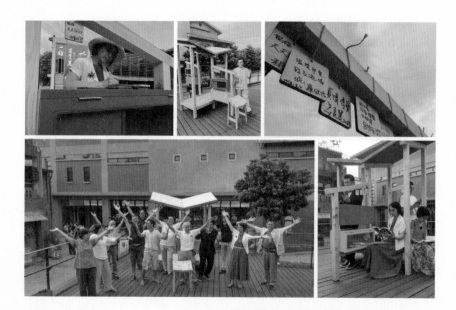

宜蘭傳統藝術中心，不只是傳統文化的聚集地，更擁有豐富的候鳥資源。
「祈飛」外型如同一本書，也像是一隻起飛的候鳥，這座書席，像書本一
樣記載了豐富的知識，並如同候鳥般，乘載這些知識起飛，在書席下方你
可以發現，有幾處可以綁上你的許願牌，因爲這座書席，不僅乘載了知識，
也載上了滿滿的願望起飛。

此座書席，不僅是個交換好書的地方，更是一座擁有豐富教育性的書席，
在結構上，台灣慶齡木業董事長簡慶裕運用了傳統榫卯，加強了結構性外，
更讓在書席上閱覽好書的同時能認識傳統工藝，這一段知識與工藝的美好
關係就從宜蘭傳藝中心—「祈飛」開始了。

55 HUALIEN

設　　計 | 練習曲書店 胡文偉
侍 書 人 | 練習曲書店
座落位置 | 練習曲書店／花蓮縣新城鄉新城村信義路 252 號

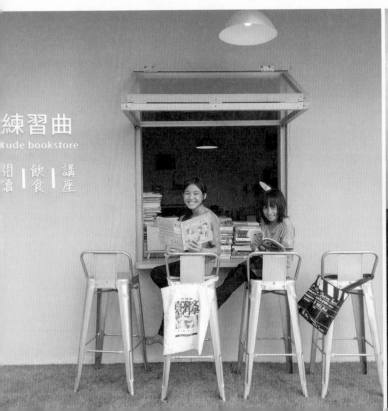

練習曲書店。

Etude Bookstore

位於新城國小附近、新城天主堂旁的「練習曲書店」，是一間不賣書、只借書的書店，推廣閱讀，並提供旅人與居民，一所閱讀與交流的去處，理念與「美好關係—蒲公英書席」不謀而合，當彼此之間共同朋友邀約，練習曲書店自然而然成為蒲公英飄散到花蓮駐點的一座美好書席。

練習曲書店是美術設計出身、目前從事企劃行銷顧問、卻更熱衷擔任新城國小棒球隊義務教練的胡文偉，在學校附近自掏腰包租下兩棟2層樓的老宅翻新後，為小朋友打造的一座「書窩」，裡面擺滿募集來的書籍與一台鋼琴，是小球員第二個家，更提供給當地小朋友與居民一個充滿愛的閱讀空間。

後來遊客漸多，胡文偉朋友剛好送來一台咖啡機，於是賣起咖啡、茶飲，開放給遊客自由參觀、閱讀，還可將書借回家，記得45天內寄回書店歸還即可。若沒人在店裡，一樣能借書、還書，因為，胡文偉希望透過書本的流動，增加人與人的互動；更希望大家捐書，讓閱讀的種子可以隨風飄散到各處。目前練，習曲書店尋店長，在太魯閣國家公園旁的小村莊，練習煮咖啡，練習與孩子相處，練習一個人，練習成為書店的主人……。

O

H

O

H

60座書席設計解剖書

廣州・北京

採訪撰文｜美好關係團隊

56

設　　計｜ISENSE DESIGN 吾覺空間設計總監 卜天靜 × 演員 劉孜
座落位置｜廣州國際家具展設計驛站｜蒲公英書席（2019/3/18-22）
　　　　　2019/3/22 後移至→北京 751 動力廣場

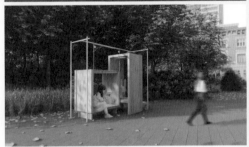

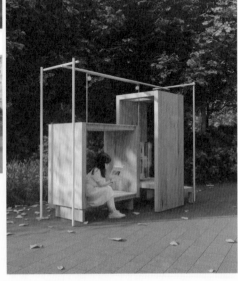

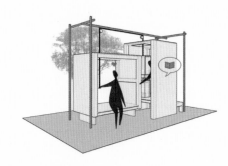

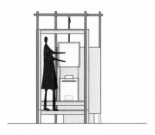

在已落地台灣各個公園的數十餘個書席中，不乏美好的設計形態、環境友好的材質工藝、令人會心一笑的創意。北京吾覺空間裝飾設計總監卜天靜試圖尋找新的視角，呈現一座不一樣的書席。"鑿戶牖以為室，當其無，有室之用。"～老子。一個空間，空的部分比天地壁更值得琢磨，因此，比起它的形態、顏色、材質，卜天靜更加關注「人」在這個空間「容器」中會產生什麼樣體驗，離開後會留存怎樣的記憶。

MUTUAL意謂相互的、共同的、共有的、彼此的，將書席命名為MUTUAL，鼓勵人與空間、空間與物、物與人、人與人產生直接的互動。它最大的魅力，也是目前已建成的書席沒有出現過的特點，

是必需藉由兩人以上的互動、合作，才能拿取書籍，而這正是設計師想要通過MUTUAL書席實現的奇妙羈絆。運用一高一矮、一正一側的兩個木盒穿插在一起，形成書席的主體結構；利用物理學最基礎的定滑輪裝置，繩子一端連接書箱的外殼，一端由一人拉起，一人取、放書籍，在兩個木盒內完成「尋寶」的合作，也是書箱的唯一開啟方式。

在設計的最初構想階段，卜天靜很快確定了「互動」書席的概念，希望把趣味帶入其中，用最簡單、低碳的方式完成蒲公英式的美好傳遞，通過人與人之間的分享、互助，彼此共有的MUTUAL體驗，產生美好、有趣的記憶。

57 BEIJING

設　　計｜大小多少（北京）文化藝術總監 王大鵬 × 詩人 歐陽江河
座落位置｜廣州國際家具展 設計驛站｜蒲公英書席（2019/3/18-22）
　　　　　　2019/3/22 後移至→北京四中房山分校校園內

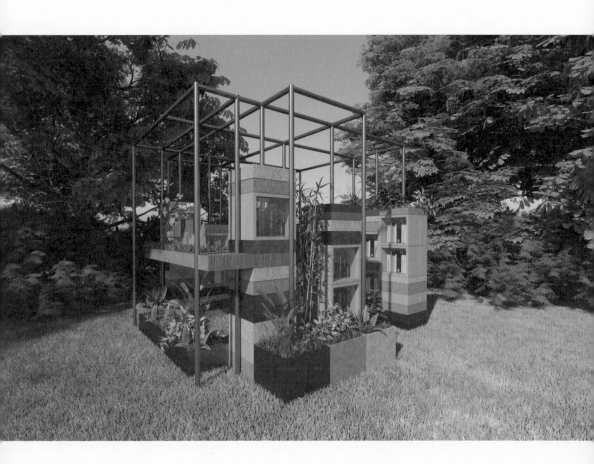

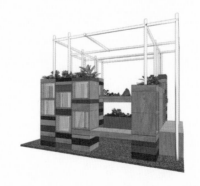

北京大小多少文化藝術總監王大鵬表示，「設計靈感來源於自己書桌案頭的一摞書，它們日日夜夜陪伴，連接了我與整個世界。在這個連接過程中，引發了新的智慧，延伸出無限的可能，產生了與作者之間的美好關係，延伸出無限美好關係的可能。隨著經濟發展，物質生活日漸豐富，讀書的本質有所偏離，我希望通過這個設計，喚起人們對讀書本質的追求。」

摒棄繁複，設計緊緊圍繞讀書是無數個點對點的連接；回歸和展現讀書的本質，讀書是簡單，輕鬆，觸手可及的事。王大鵬為了表現連接與反應所產生的無限可能及擴展性，設計了用不同材料連接

和堆疊羅列的盒子，每個盒子採用不同的工藝，多樣的工藝也代表多彩的智慧，通過靈活的方式組合連接，盒子為 400 毫米模數，採用樑柱結構，形成穩定的框架，適合多變的場地，可大可小，可高可矮；每個模塊的生產與加工都變得簡單，組合安裝也變得更加輕鬆。

在點與點之間，盒子與盒子之間，是樸實可愛的綠色植栽，代表智慧與智慧連接之後的火花，作為這個設計當中，唯一具象的自然形態，它一方面體現了點對點連接反應的結果；另一方面也象徵這讀書這一動作的環保屬性，地球的綠色滋養著人的心靈，啟發著大腦去探尋更多的連接。

58
CHENGDU

設　　計｜RESOLUTE 潤舍納圖空間設計總監 李雪 × 神祕嘉賓
座落位置｜廣州國際家具展 設計驛站｜蒲公英書席（2019/3/18-22）
　　　　　2019/3/22 後移至→北京通洲貢院小學

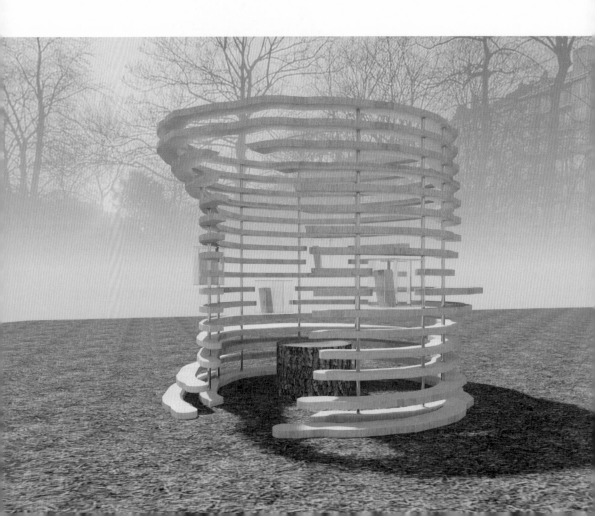

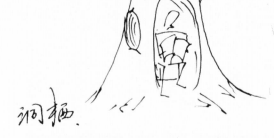

「洞棲」書席是陳設在校園之中一個供人分享存取書籍、思考小憩的共用空間。洞棲名字中的「洞」，構想來源於童話故事《皇帝長了驢耳朵》，在故事裡人們將心事找個樹洞傾訴，然後用泥封住，而孩子們也需要這樣一個樹洞來傾訴，這便成為了人們兒時的安全區，能夠包容一切秘密的樹洞。

成都潤舍納圖裝飾設計總監李雪使用模型切片的當代建築手法，創造自然巨大的樹幹造型作為書席外觀，整體框架主要由訂製環保可回收防水木材與圓管穿插而成，無過度設計與製作痕跡，將現代與自然緊密聯繫在一起。無論是俯視整個書席，還是置身於中心仰視天空，都能看到隱於樹幹之中一圈圈擴散開的年輪；周圍穿插了很多格子以供存放書籍，陽光透過切片造型縫隙形成光影特效散落在環境周圍，不管是在「樹洞」中閱讀、還是小憩，給孩子們回歸原始，怡然自得的感覺。

孩子們在洞棲書席中可以嬉戲、互相傾訴，帶上一兩本自己喜歡的書籍，抑或是從中找到別人分享的秘密書籍，在「樹洞」中閱讀休息或帶走借閱，藉以創造一個溫暖的、包容的共用空間，寄存秘密收納書籍化解煩悶，從而讓孩子們更加淡定從容地擁抱未來。

59

設　　　計｜D-YIJI DESIGN 德藝集美學總監 楊洋 × 作家 虹影
座落位置｜廣州國際家具展 設計驛站｜蒲公英書席（2019/3/18-22）
　　　　　2019/3/22 後移至→翰笙東籬學堂

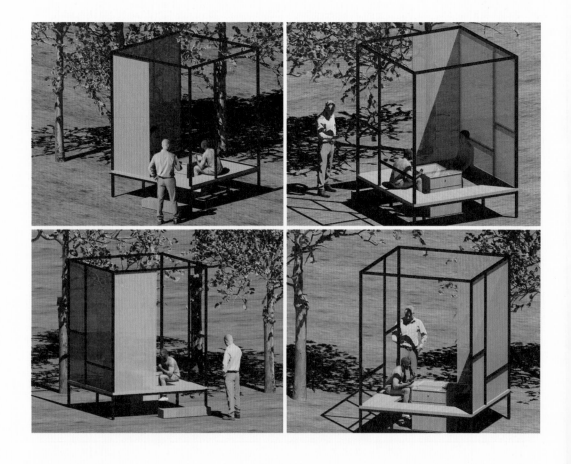

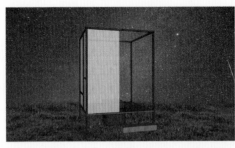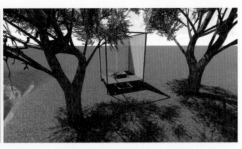

黃金屋出自宋真宗趙恆的《勸學詩》：富家不用買良田，書中自有千鍾粟。安居不用架高堂，書中自有黃金屋。出門莫恨無人隨，書中車馬多如簇。娶妻莫恨無良媒，書中自有顏如玉。男兒若遂平生志，六經勤向窗前讀。

「書中自有黃金屋，書中自有顏如玉。」概括了過去讀書的目的和追求，就是出人頭地，所以人們也常用這句話鼓勵大家讀書。古人說開卷有益，致其知而後讀，在如今這個短閱讀的時代，讀書可能是需要一些氛圍，環境的氛圍、人的氛圍，尤其是跟誰在一起讀書顯得特別重要。如果你在「書席」裡找到一本你也喜歡的書，上面還有上一個讀者的筆記，那便成了神交的書友，看看他對此書的理解也是一件趣事。這樣人與人之間的交流會不會感覺有點像宋時的雅集？

「書席」，一個將自己認為好的書放置於此與人交換書籍的地方，在功能上有藏書和提供短坐、同時在此交流；在社會效益上要啟發人們、希望更多人參與進來讀書與交換書，而找書也是快樂的。所以德藝集美學設計將書席定位成一個「書房」的氛圍，集合的其實是知識，愛讀書的人，以書為中心交流的志趣。作為「黃金屋」書席的設計師楊洋，首先捐出2本書：胡適的《讀書與做人》、蔡儀的《美學講演集》，希望能拋磚引玉，歡迎大家來「黃金屋」換書、讀書！

GUANGZHOU

60

設　　計｜JLa 設計集團 余秋霞 × 音樂人 黑楠

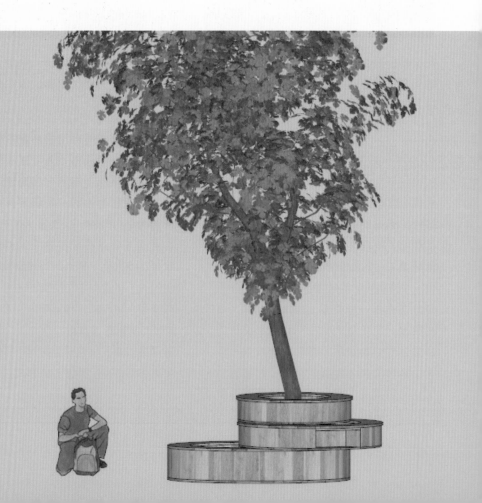

鄰里書香

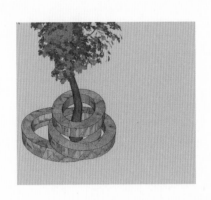

Scholarly Neighborhood

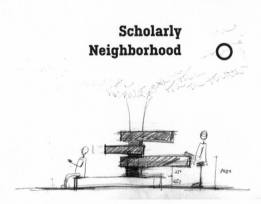

美好關係就是當你需要，而又恰巧存在。廣州，是個寬容且街坊街裡人情味十足的城市，將書席安置於社區，惠及社區裡街坊門戶居民。廣州的社區文化與院子裡的人密切相關，夏天，街坊會喜歡樹下乘涼、下棋，小朋友喜歡在樹下嬉戲；冬天，街坊們喜歡在樹下曬太陽、曬被褥、聊聊天。樹大遮陰，有樹，就讓社區裡的鄰里生活相互間照顧有數。因此，幾乎廣州的每個社區都離不開樹，也有了圍著樹的花基存在。

JLa 設計集團設計師余秋霞從環保概念出發，以既有的「花基」做基礎，打造三個圓相互交疊，環環相依。三圓各具涵意：一環是人與人，街坊鄰里的聯繫與互動；二環是人與書，閱讀繁華靜看雲卷雲舒；三環則是人與自然，樹蔭下感受自然的光與風。而在實用性上，三個圓重疊落地應用：一層作為納涼座，方便街坊休息與溝通；二層為親子座，為小孩與大人互動製造場所同時，是一個"漂流圖書館"，街坊可擺放書籍或借閱書籍；第三層是站立看書，也方便書籍取閱。

運用具有很大包容性的「圓」，像人與人之間手拉著手對樹的保護，對自然的保護，對書籍的保護。余秋霞希望這種功能性與正能量引導兼有的設施引發大眾的行動，喚起對書籍和環境愛護的行為，潛移默化在社區當中，得到美好的傳播。

Chapter

4

擴散地方創生效應—
兩岸三地，名人響應拋磚引玉

—設計驛站│蒲公英書席　從台灣、飛到廣州，傳遞書香

—拋磚引玉　名人響應參與設計、捐書交換

—美好關係傳出去　最後回到自己

蒲公英種子
擴散最美好的關係效應

撰文 | 郭俠邑

目前共完成的 60 座「蒲公英書席」，除了台灣本地設計師的策畫，還有來自兩岸三地的設計界與各界名人、學者等的參與，這群人在過去幾個月一起發想與討論，許多人原本並不認識彼此，透過這樣的分組與分享，激盪出美好的關係。每個人的創意也許不同，但都本著同樣的初心，即是將美好的設計與理念傳播出去。

從一己之力，到眾人之力；從台北、台中，到廣州、北京等城市，有了來自四面八方的投入，書席樣貌當然百花齊放。而當書席設計完成後，美好關係並沒有結束，反而是開啟更多的美好關係；隨著蒲公英種子的散播飛揚，100 億個美好持續發生！

正如美好關係發起人 CNFlower 西恩花藝總監凌宗湧說：「我們聚集的就是一群傻子」，對照這群絞盡腦汁甚至自掏腰包打造書席的設計師們，其實就是最佳寫照。然而，單靠一群人的投入並不夠，我們需要更多的傻子一起投入，有空時來書席遊逛、交換書籍，將書本的美好與人們的善意傳出去，你也可以是蒲公英的種子。

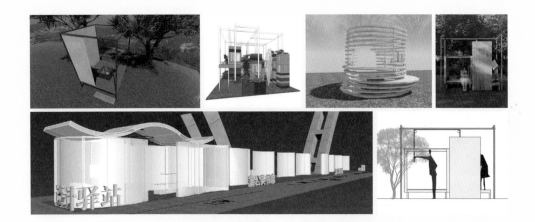

設計驛站—蒲公英書席

從台灣、飛到廣州，傳遞書香

2019 年「美好關係—蒲公英書席」從台灣、飛到廣州，融合設計、建築、媒體界的時尚社交新平台—設計驛站（D-Station），攜手一群有思想的設計師們，和「美好關係」團隊以一己之力改變周遭環境，起身行動讓生活更美好的創立初衷完美結合。於是，『設計驛站｜蒲公英書席』應運而生，並於 3 月 18-22 日在廣州國際家具博覽會打造一個開放的、共享的、具有創意形象的，以分享和閱讀為主題的公共空間，藉由以交換書籍的互動形式，著力於體現人與人的關係和人與城市的關係，讓人們感受到一種新的對話方式，更希望將美如蒲公英種子般散播到廣州這座城市，未來更將擴散到北京、成都與其它城市，化作溫暖人心的春風。

設計驛站｜蒲公英書席計劃自發起之初，很快獲得各界支持，而且幾乎都是毫不猶豫地參與進來，包括策展人：中建築與室內設計師網 CEO 全勇、新浪家居網主編戴蓓；大陸五位設計師：中國設計星（2017-2018）年度總冠軍卜天靜、築巢獎公共空間公共媒體關注獎金獎王大鵬、焦點獎全國總冠軍李雪、2018 十間坊實戰賽全國總冠軍楊洋、2017 年年艾特獎"最佳別墅設計"余秋霞，以及演員劉孜、詩人歐陽江河、作家虹影、音樂人黑楠的響應參與設計。各業界透過設計傳遞美好，驛站透過流動共享美好，把這種美好關係向周圍無止境的延伸，即使美好的感受因人而異，但一切是如此自由且充滿了正能量；所以這種關係必將四處落地生根，讓每一個城市閃動著智慧和充滿夢想。

蒲公英書席不僅傳遞書香，也推動閱讀、推動人們之間的美好關係，而這個美好構想與善意更獲得各界名人的響應支持。知名媒體人陳文茜說：「有多久，你未曾拋開一切，為自己好好閱讀一本書籍？」她除了參與設計「飛翔的書屋」外，認為城市人的壓力很大，捐了一本林谷芳老師寫的《落花尋僧去》，以及一本她寫的書《給逆境中的你》。

參與「方舟」書席設計的知名導演魏德聖，捐出了三本他的原住民好友亞榮隆・撒可努的山豬飛鼠撒可努系列著作：《外公的海》、《走風的人》、《獵人學校招生囉》和大家分享，他說：「這三本書是以原住民孩子的角度，描寫兒時及長大後部落裡的人物以及事物的變遷，因為是短篇的形式，既有趣又輕鬆，很適合在公園書席的環境閱讀，大人小孩也都適合。」

目前定居台中的知名音樂人林強，捐出了一本很特別也很古老的書《王鳳儀 嘉言錄》，他捐出的不僅僅是一本特別的書，還是一本他天天隨身攜帶，

時時閱讀的書。知名跨界才子黃子佼、知名演員張震、知名創藝家蔣友柏、水牛書店創辦人羅文嘉等也都親身參與書席設計及捐書，以最實際的行動拋磚引玉積極響應。而日本導演岩井俊二與永田琴、日本創作歌手一青窈、三古龍二，以及知名歌手張清芳、企業家徐重仁、今周刊社長梁永煌等各界名人，也紛紛以捐書方式表達對書席計畫的支持。

來自中國設計界第一次自發性發起、組織、成立的公益基金會「深圳市創想公益基金會（簡稱創基金）」更發啟一場跨越大陸、香港、台灣向「美好關係」致敬的「嘉賓推薦書」活動，獲得數十位兩岸三地設計師與藝術、文化相關業者的熱烈響應，在「2018 陳設中國·晶麒麟獎」頒獎盛典參與推薦書的嘉賓如：山水組合設計創始人陳林、太和藝術空間藝術評論家賈廷峰、中央美術學院城

市設計與創新研究院國際交流中心主任曹星原、天坊室內計劃總裁張清平、廣州集美組董事長陳向京、演員暨裝飾品牌 Zi 創始人劉孜、第 28 屆電影金雞獎影帝孫淳、PAL DESIGN GROUP 創辦人梁景華、創基金執行理事祕書長劉曉丹、設計師王大泉、創基金理事長梁建國設計師、劉峰設計師、家具設計師陳大瑞、陶身體劇場舞者段泥、經紀人袁欣等。

還有更多無法在頒獎典禮現場的設計師，他們在各自的城市，選了一本書、寫下幾句話、拍下照片，在網路完成這場傳遞。最後，這些書都裝箱運到台灣，完成這次跨越大陸、香港、台灣的美好關係。

美好關係團隊歡迎所有人，到各書席前，拿走前面的人為你留下的書，放下一本影響自己或感動最深的書，寫下一段話，傳給下一個有緣人。

蒲公英書席—捐書名單

捐贈人	書名／作者
陳文茜	給逆境中的你／陳文茜、說文學之美：感覺宋詞／蔣勳、品味唐詩／蔣勳、國宴與家宴／王宣一
黃子佼	相愛是一種循環／矮子（思念秧秧）、我還在／黃子佼、聽画貓／高閑至
魏德聖	豬‧飛鼠‧撒可努／亞榮隆‧撒可努、走風的人／亞榮隆‧撒可努、外公的海／亞榮隆‧撒可努
張震	聶魯達雙情詩／聶魯達
張清芳	I Never Knew That About New York ／ Christopher Winn
林強	王鳳儀嘉言錄／王鳳儀 講述
岩井俊二	華萊士人魚／岩井俊二、情書／岩井俊二、關於莉莉周的一切／岩井俊二
三古龍二	Living crafts beside life ／三谷龍二
一青窈	風格練習／雷蒙‧格諾
梁永煌	跳板學／理查‧謝爾、一天過得很充實／蘿拉‧范德康、獲利的法則／吉姆‧保羅、布南登‧莫尼漢
羅文嘉	綠色先行者／黃怡
徐重仁	走一條利他的路／徐重仁、王家英
柯文哲	光榮城市／柯文哲
林崇傑	都市再生的 20 個故事／林盛豐、林崇傑
朱平	成為更好的自己／朱平
陳郁敏	美好人生摯愛與告別／海倫‧聶爾玲

Dora 媽咪	93 奇蹟 ,Dora 給我們的生命禮物／ Dora 媽咪
石恬華	善意之書／班奈黛特‧羅素
郭俠邑	想像力的革命／張鐵志、讀老子：筆記 62 則／史作檉、設計的美好關係：60 座書席解剖書／美好關係
劉明松	擁抱絲路／張志龍
張志龍	繁星巨浪／張志龍
陳燕萍	阿米星星的小孩／安立奎‧巴里奧斯
郭昀漢	林良爺爺 700 字故事／林良
郭語哲	感謝這世界／艾莉絲‧麥晶蒂
鄭淑華	林海音奶奶 80 個伊索寓言／林海音
朱柏仰	小王子／安東尼‧聖修伯里
凌宗湧	植物研究社／陳素宜、重返 W abi-Sabi：給日式生活愛好者的美學思考／李歐納‧科仁
永田琴	Shanti days ／永田琴
蔣竹君	蝸牛：林良的 78 首詩／林良
陳志煌	卡內基溝通與人際關係：如何贏取友誼與影響他人／戴爾卡內基
姚仁祿	解碼台灣史／翁佳音、失控的多數決／坂井豐貴
蔣友柏	京都手藝人／（日）櫻花編輯事務所
吳思瑤	書包裡的美術館／張柏韋
張清平	美的沈思／蔣勳
白慶聰	真原医／杨定一、静心关照／奥修、心的经典／圣严法师

萬里紅	人間失格／太宰治、愉悅哲學／陳文茜
金捷	空間中流動的詩性／卡羅‧史卡帕
林佳龍	幸福住臺中／方秋停、林金郎、林德俊、韋偉、康原、然靈、解昆樺、廖淑華、蔡淇華、謝文賢
江皓千	心的經典：心經新釋／聖嚴法師
鄒駿昇	Highest mountain, deepest ocean ／ 鄒駿昇、Tallest tower, smallest star ／鄒駿昇
陳怜燕	勇敢不一樣／黃健庭
張銘	別做正常的傻瓜／奚愷元
陳正晨	Elbphilharmonie ／ Joachim Mischke & Michael Zapf
楊書林	廁所大不同／妹尾河童
邱振榮	斜槓青年／ Susan Kuang
周言叡	愛的業力法則／麥可‧羅區格西
陳秉信	東京大學建築講座‧連戰連敗／安藤忠雄
林葳	人類大歷史：從野獸到扮演上帝／哈拉瑞
何飛鵬	自慢 3 以身相殉／何飛鵬
梁建國	中的精神／吳清源
陳林	靈歸／十音
劉峰	如何成為一只怪物／馮唐
陳大瑞	木心詩選／木心
林強	王鳳儀嘉言錄
王大泉	花藝之旅／余若

捐贈者	書名／作者
段妮	陶身體舞團劇照／段妮
袁欣	邱德光的新裝飾主義／袁欣
何宗憲	Design Your Life ／ Vince Frost
崔樹	歡喜無處不在／亢昕
吳巍	為了你，我願意熱愛整個世界／唐家三少
陳德堅	設計的精神／香港設技營商周亞洲論壇、Ways of Living／陳德堅
傅雷	頭想要被吃掉的豬／朱利安‧巴吉尼
劉曉丹	浮生六記／沈复、中國設計創想論壇文集／創基金
廖奕權	看見理想國：一位建築師的夢想國度遊記／普西沃‧古德曼、志在創業／孫耀先
劉思揚	孤獨地綻放／金羽翼小朋友
瞿廣慈	人類簡史／尤瓦爾‧赫拉利
許諾	七龍珠／鳥山明
賈延峰	僧侶與哲學家／賴聲川
曹星原	隱秘的知識／大衛‧霍克尼、廢墟的故事／（美）巫鴻
陳向京	虫子書／朱贏椿
孫淳	思維方式／稻盛和夫
王冬齡	書法道：王冬齡书法艺术／王冬齡
尚揚	尚揚作品集
夏春	浮世悲欢／简雄
許桂招	脾氣沒了，福氣來了／林慶昭
楊爽凡	重新，一個人／吳若權

捐贈者	書名／作者
方序中	社區設計的時代／山崎亮
汪莎	动物庄园／乔治‧奥威尔
甘海波	巨流河／齊邦媛、空谷幽兰／比尔‧波特、忍不住的关怀／楊奎松、甘杰瑞小朋友的画／甘杰瑞
李莎莉	在自己房間裡的旅行／薩米耶‧德梅斯特
李思儀	廚房裡的中醫師／李思儀
楊曉東	雕刻时光／安德烈‧塔可夫斯基
久積三郎	就只知道吃／梁实秋、风起陇西／马伯庸
利旭恒	餐桌上的中國史／張競、美學的意義：關於美的十種表現與體驗／李歐納‧科仁
蔡其昌	螃蟹過馬路／玉米辰
卜天靜	共、享：設計師的人文思考／邵唯晏、卜天靜
王大鵬	色、材／建筑色、材趋势研究组
戴蓓	瓦尔登湖／亨利‧大卫‧梭罗、悉达多／赫尔曼‧黑塞
劉孜	乡土中国／费孝通
全勇	平行宇宙／加來道雄
曹冲	蒙田随笔／蒙田 平凡的世界／路遥
洪濤	時間簡史／（英）史蒂芬‧霍金、追風箏的人／（美）卡勒德‧胡賽尼
歐陽江河	诗集名字／欧阳江河、手藝與注目禮／歐陽江河
許盛鑫	靈魂的場所／李清志
張麗莉	東京 ART 小旅／蔡欣妤
邱嬿蓮	千江有水千江月／蕭麗紅

捐贈者	書名／作者
袁世賢	好設計改變世界的力量／John Edison
羅凱欣	幸福建築／Alain de Botton
何蜀蘭	世界的國名與國旗／楊俊昭 一公升的眼淚／木藤亞也 與牠為伴／珍古德
黃斯瀚	還我有學音樂／江貝渝
張修凡	幸福，慢漫遊／許幸惠
林志明	失敗者也愛／嚴忠政
劉裕	活出美好 Your Best Life Now ／約爾‧歐斯丁
張家榆	生命之河／米歇爾‧羅爾
廖賀嬪	傾聽幸福的心聲／吳若權
賴姿伊	地下鐵／幾米
陳敬儒	弱空間：從道德經看台灣當代建築／阮慶岳
俞佳宏	家的 18 種溫度／俞佳宏
江俊浩	我的文學夢／顧煥金
葉武東	正港的臺灣木工精神／永興家具

備註：陸續捐書中……，若沒有列到尚請見諒，感謝所有的捐贈者！

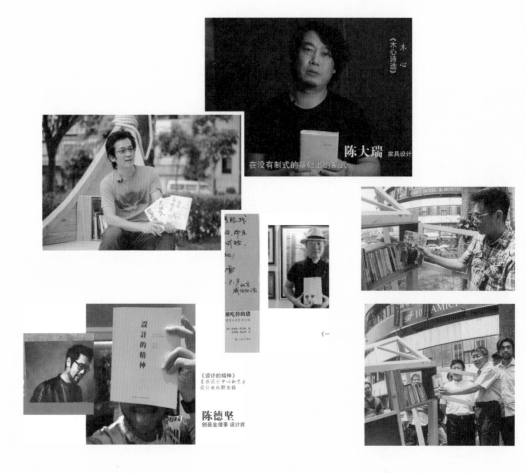

蔣勳曾說：「欣欣物自私，美最終要回來做自己，才自由」；陳文茜更說過：「美好關係傳出去，最後回到自己」，在在為美好關係下了最好的註解，無私的付出帶來滿滿的感動與情意。無論是透過美好關係的改造士東市場、抑或蒲公英書席的計畫，將改造的力量擴散到每個城市的街角，在你我生活周遭的環境。民眾可以建立與鄰里及社區朋友們的美好關係，更可以參考這些原型，起身改變更多生活周邊的環境，一人做一點，把美好關係傳出去。

美好關係傳出去
最後回到自己

接下來，100 億個美好關係的故事，是另一段旅程的開始，我們個個發願要用自己的能力將美好關係傳出去。當自身的力量能溝發揮出來的同時，也希望這段新的旅程也可以有你，未來這股力量將從身邊你我的最小處，漸漸擴散。而這份力量，透過從自身的改變開始，也逐步向全世界發散，讓人情味表達了文化生活的底蘊之外，也具備了生活方式的經濟力量。

未來，「美好關係」團隊將啟動更多的活動，讓美好的人事物蔓延開展，延續生命過程中之美好關係，讓人與人之間的美好關係，如同蒲公英飛揚般散播出去。

設計公司索引 Design Info

依章節次序排列（書席部分圖片版權分屬各設計公司所有，請勿翻印）

青埕建築整合設計
03-281-3777
www.clearspace.tw

CNFlower 西恩花藝
02-2792-1919
www.cnflower.com.tw

樸映設計 B-Studio
02-2716-0335
www.b-studio.com.tw

暄品設計工程顧問
02-2570-2360
www.hsuanpin.com

浩氏設計
02-2521-1133
www.designhouse.com.tw

囍樹設計
02-2784-6689
www.cizoo.com

水牛書店
022707-7003
www.buffalo1966.tw/bookstore

橙果設計
02-2500-6112
http://dem-global.com

大小創意齋
02-2513-1111
www.dxmonline.com

尚藝室內設計
02-2567-7757
www.sy-interior.com

博上廣告
02-2516-8158
www.facebook.com/ateam.tpe

青聿頁設計
02-2562-4542

大樣六角室內裝修
02-2945-2000
www.facebook.com/six.frameworks

開物設計
02-2700-7697
http://aheadconceptdesign.com

近境製作
02-2377-5101
http://da-interior.com

雲司國際設計
02-2522-3390
www.yunshi.com.tw

9 STUDIO 九號設計
02-2503-0650
www.9studiodesign.com

大雄設計
02-2658-7585
http://snuperdesign.blogspot.com

晨室空間設計
02-2507-1102
www.chen-interior.com

格綸設計
02-2708-9811
www.guru-design.com.tw

大滿室內設計
03-427-0260
http://daman-idco.com

天涵設計
02-2754-0100
http://skydesign101.com

桔禾創意
02-2720-9677
www.facebook.com/UIDcreate

大崑國際設計裝修
02-2345-6600
www.daj-design.com

山隱建築設計
02-2712-3131
www.signarchi.com

寬居空間設計
04-2254-8191
www.kuan-ju.com

席克空間設計
02-2873-6719
www.hhchic.com

天睿國際室內裝修設計
02-2777-4545

無界象國際設計
02-2785-5389

抱樸設計
02-8791-7992
www.purity.tw

天坊室內計劃
04-2201-8908
www.tienfun.com.tw

坐設計事務所 ZUO Studio
04-2327-2820
www.zuostudio.com

新業建設
04-2462-3326
www.hsinyeh.com

半畝塘環境整合
04-2350-5182
www.banmu.com

大瀚建築師事務所
04-2239-6195
http://mtdesign.com.tw

POSAMO．十邑設計
04-2463-6712
www.posamo.net

慕慕企劃
www.facebook.com/pg/boncocona

忻藝室內裝修設計
04-2310-8698
http://my.so-net.net.tw/anidcl

大研建築空間設計
04-2320-9189
https://dayenspace.wordpress.com

龍寶建設
04-2322-4921
www.lpd.com.tw

合式室內裝修設計
0935-730-338
Facebook：合式室內裝修設計有限公司

川濟室內裝修設計工程
04-2380-6639
www.888chji.com

夏利設計
04-2327-5911
http://thirteen.com.tw

真工設計
04-2251-9999
www.z-workdesign.com

修凡國際設計
04-2301-5333

實創設計
04-2422-2298

富宇建設
04-2258-6787
www.fu-yu.com

同心圓設計
02-2765-7180

歐霖園藝
04-2533-8218
https://zh-tw.facebook.com/pg/OLinGarden

永興家具事業集團
06-266-1116
www.yungshingfurniture.com.tw

大言設計
04-2203-2127
www.greatword.com.tw

呈境設計
02-8773-6208
https://nextdesign.com.tw

晨曦室內裝修工程
04-2208-6156
www.sun-design.com.tw

台灣慶齡木業
03-964-1985
www.traine-timber.com.tw

練習曲書店
0929-102-286
facebook：練習曲書店

ISENSE DESIGN 吾覺空間設計
http://isensedesign.cn

大小多少（北京）文化藝術
+86-10-8646-6370

RESOLUTE 潤舍納圖空間設計
+86-28-6423-3918

D-YIJI DESIGN 德藝集美學
www.deyiji.com
+86-40-0602-8520

中國建築與室內設計師網
www.china-designer.com

新浪家居
http://jiaju.sina.com.cn

設計的美好關係
60 座書席設計解剖書

作　　者 美好關係		**執行編輯** 魏雅娟	
主　　筆 郭俠邑		**封面設計** 張瑋芠、方序中 @ 究方社	
編輯顧問 劉明松、凌宗湧		**內頁設計** 東喜設計、謝捲子	
校　　對 童立姍、石恬華、邱亮士		**攝　　影** 陳沛緹、永田琴、朱厚承、蔡東昇	
採訪編輯 美好關係團隊		**特別協力** 各書席設計製作單位、中國建築與室	
行政編輯 陳燕萍、范佳琪		內設計師網、新浪家居	

總 經 理 李亦榛 　　　　　　　　　　　　　　**電　　話** 02-25217328
特　　助 鄭澤琪 　　　　　　　　　　　　　　**傳　　真** 02-25815212
企劃編輯 張芳瑜 　　　　　　　　　　　　　　**網　　址** www.sweethometw.com.tw
出版公司 風和文創事業有限公司 　　　　　　　**EMAIL** sh240@sweethometw.com
辦公地址 台北市中山區南京東路一段 86 號 9 樓之 6 　　**法律顧問** 三通國際法律事務所

台灣版 SH 美化家庭出版授權方

IESG

凌速姊妹（集團）有限公司
In Express-Sisters Group Limited

公 司 地 址 香港九龍荔枝角長沙灣道 883 號
　　　　　　億利工業中心 3 樓 12-15 室
董事總經理 梁中本
網　　址 www.iesg.com.hk
EMAIL cp.leung@iesg.com.hk

總 經 銷 聯合發行股份有限公司
地　　址 新北市新店區寶橋路 235 巷 6 弄 6 號 2 樓
電　　話 02-29178022
製版印刷 鴻源彩藝印刷有限公司

定　　價 新台幣 450 元
出版日期 2019 年 3 月初版一刷
PRINTED IN TAIWAN 版權所有 翻印必究
（有缺頁或破損請寄回本公司更換）

國家圖書館出版預行編目 (CIP) 資料

設計的美好關係：60 座書席設計解剖書 / 美好關係著. --
初版. -- 臺北市：風和文創, 2019.03
　面；17*22 公分
ISBN 978-986-96475-9-5（平裝）
1. 生活風格 2. 社會設計 3. 地方創生
921　　　　　　　　　108003512